U0042340

世界名畫家全集　何政廣主編

德朗 André Derain

陳英德、張彌彌●合著

藝術家出版社

野獸派回歸寫實畫家

德朗

André Derain

陳英德、張彌彌●合著　何政廣●主編

藝術家出版社

目　錄

前　言

安德列‧德朗（André Derain，1880～1954），是法國廿世紀初期野獸派繪畫的鬥士、立體主義藝術創始者之一。但是在一九二〇至三〇年代，他的繪畫回歸傳統主義的寫實。在第二次世界大戰之前，德朗被評價爲當時仍在世的法國最偉大畫家之一。

一八八〇年六月巴黎郊外塞納河畔的夏圖地方出生的德朗，最初在維吉尼受教育，結識畫友弗拉曼克，使他立定決心做一位畫家。一八九五年他開始到羅浮宮臨摹名畫，並描繪田園風景畫。一八九八年進入卡里埃爾畫室。日後德朗的畫風一直潛流著暗褐色調，即爲受卡里埃爾的影響。德朗在此時認識了馬諦斯。

此時他與弗拉曼克成爲親近朋友，兩人在夏圖舊居工作室一起作畫。在畫室附近有一個餐廳，是當時印象派畫家喜愛的集合場所。

一九〇一年，貝恩漢‧珍妮畫廊舉行梵谷畫展，帶給德朗與弗拉曼克很大衝擊。其後三年德朗服兵役，直到一九〇四年九月退伍，再與夏圖畫家及馬諦斯密切交往，迎接野獸主義的誕生。

野獸主義繪畫風格是誰最早開創的，說法混亂，風格也不很明確。這個藝術運動是始自一九〇五年巴黎的秋季沙龍批評家和公衆的反應，因爲嘲諷而產生了他們的運動。德朗在這一年春天舉行的獨立沙龍展出〈老樹〉與〈盧貝克橋〉油畫，德朗因此作品而被暗示爲與馬諦斯同爲創始野獸派風格先驅。一九〇五年夏天他與馬諦斯共同在法國南部科里烏作畫，同受席涅克點描法的影響。在此之前，馬諦斯在獨立沙龍展出〈奢華、寧靜與享樂〉。接著德朗創作〈夏圖的塞納河〉，確立了野獸派風格，一九〇五年冬創作的〈黃金時代〉與〈舞蹈〉，更爲其典型的主題風格。馬諦斯和德朗都學習了新印象派的技法，新印象主義的手法成爲野獸主義產生的渡橋。

一九〇五年與一九〇六年的倫敦旅行，對德朗的藝術發展至爲重要。他從運用新印象派的點描法轉變爲高更與那比派所表現的裝飾性與構築性。德朗與立體派發生關聯，則是因爲他透過阿波里奈爾在一九〇六年認識了畢卡索、勃拉克與蒙馬特的畫友。

此時開始他也受到塞尚和黑人雕刻的影響。到了第一次世界大戰後，他的畫風與許多歐洲知識分子同樣回歸傳統主義，創作寫實風格的繪畫。

第二次大戰中，德朗曾受柏林雕刻家邀請到柏林，作過雕刻。德軍佔領巴黎時，他到地中海沿岸避難。他在香孛西的住家，一度成爲納粹將校的宿舍。德朗於一九五四年九月八日因車禍而喪生，比起馬諦斯與畢卡索的盛名，德朗的遽逝沒有引起世人的注目。

德朗從世紀初的前衛繪畫，又走回反時代潮流的法國古典精神的寫實繪畫。青年時代他作畫以原色並列，強調意識表現，筆觸大膽，洋溢著激烈情感。戰後，他的畫風回歸法國美術傳統，從古典中再建新風格，晚年的畫風，也就是從寫實中確立自己的風格。

2004 年 3 月於藝術家雜誌社

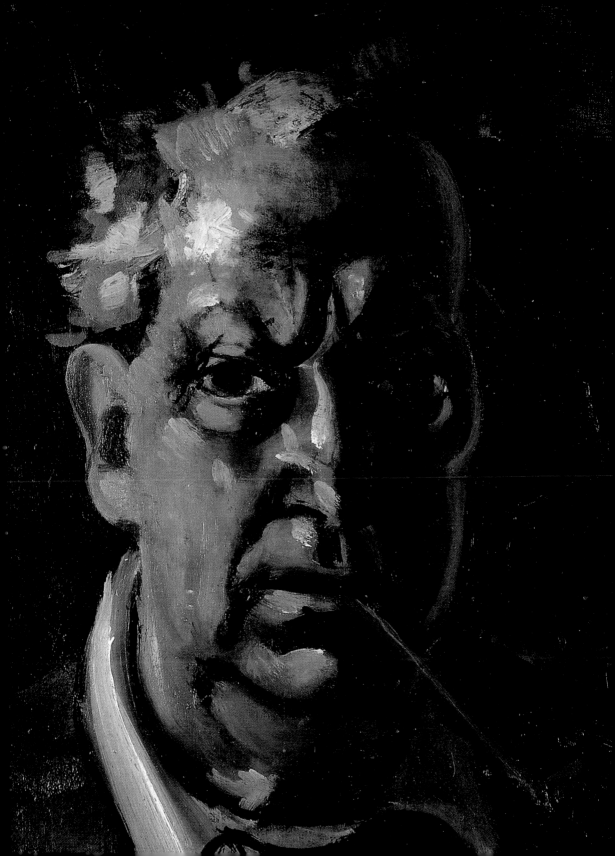

野獸派回歸寫實畫家——
德朗的生涯與藝術

自野獸、立體派回歸寫實的德朗

　　廿世紀藝術家安德列‧德朗（André Derain）在個人風格發展上，早年即呈現創新面目，成為前衛藝術之先鋒，不多年後卻急轉而回，探向古典傳統。一般認為德朗與馬諦斯同為野獸派繪畫的源起畫家。一九〇五至〇六年，德朗的作品是野獸主義的代表之作。至一九〇八年的作品有人認為德朗已自野獸派脫轄，而多位評論家，特別是阿波里奈爾，將一九一〇年德朗受塞尚啓示的風景視為立體派繪畫的起始。德朗本人卻又很快偏離立體主義，他嚮往文藝復興初早的藝術，在一九一一至一四年畫起「哥德式」的繪畫。一次大戰結束後，他又向拉斐爾、普桑及其他古典畫家學習，將自己的藝術維繫於古典寫實，亦即是回應二〇年代「回歸秩序」的號召。一九三一至四五年的作品，普魯東以「尋找失去的神祕」來形容。德朗最後幾年趨向鬆放與無心。

　　站在前衛藝術的立場，德朗最大的貢獻還是在於受人稱謂為野獸派的作品。科里烏與倫敦的風景已走出了印象主義，以明亮華麗的色彩與色塊構成，留白或淺淡色與飽滿的原色對比，突顯主體對象，畫面生動活潑，充滿歡愉之感。此即德朗與馬諦斯所繪異於前輩之處，是野獸派的代表之作。卡西斯與馬提格的風景轉為沉穩而強猛，不同層次的重色面與搶眼的明亮色面相交，另以黑線圈起物

吸煙斗自畫像（局部）
1953 年　油彩畫布
35.5 × 33cm（前頁圖）

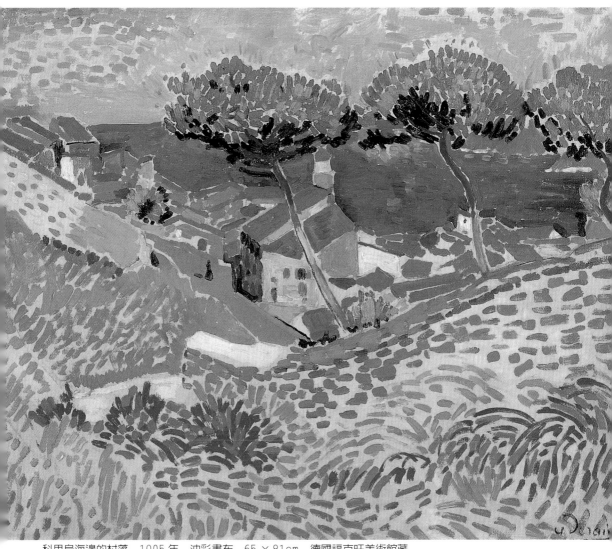

科里烏海邊的村落　1905年　油彩畫布　65×81cm　德國福克旺美術館藏

象輪廓。德朗不僅注意色彩，亦著重起線條。卡涅、卡達克斯的風
景則突然失去色澤，景物接近幾何形構成。由於這樣的繪畫，德朗
得以被看爲是立體派的初始畫家。然而德朗並未如畢卡索和勃拉克
將自己推到立體主義的極致，又沒有將幾何近似體像德洛涅等人一
般解放爲抽象。一九一一年以後，他更重物象之寫繪又賦予畫面以
玄妙之感，一九一四年的人物最爲儷人。二〇年初羅馬旅行以後，
德朗更在人物上，追尋光投照於肌膚上之美感，而風景和靜物也由

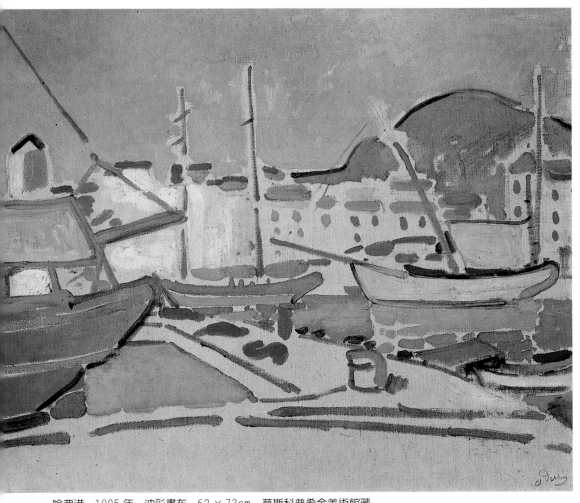

哈弗港 1905年 油彩畫布 62×73cm 莫斯科普希金美術館藏

於光的處理而更顯古典幽寧氣息。三〇年代以後，人物與靜物都更
為寫實，布局更講求精準美善。追溯德朗五十五年的藝術生涯，其
於現代美術創新之貢獻，幾僅於野獸主義與初始立體主義之短短五
年的創作。其後，激進者把德朗看成徹底的學院派，認為他在短暫
光輝的發放之後，即消隱到歷史的陰影之下。

　　馬諦斯、弗拉曼克、勃拉克與畢卡索是德朗早年的好友，繪畫
創新的伙伴。巴爾杜斯、傑克梅第和杜象則是支持德朗後續發展的
藝術友人，他們並不以為德朗倒退，巴爾杜斯早年常接近德朗，為

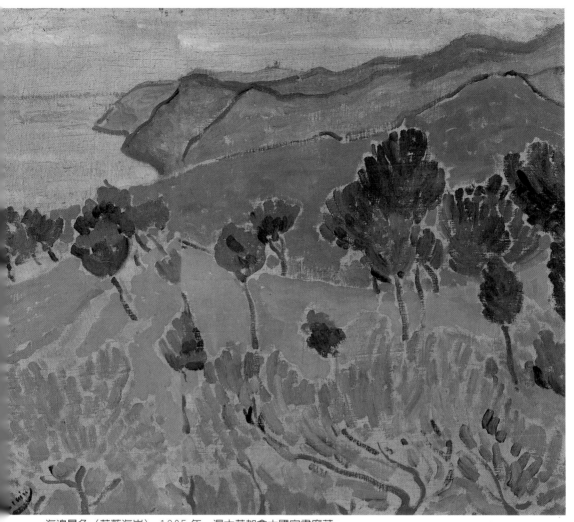

海邊景色（蔚藍海岸） 1905 年　渥太華加拿大國家畫廊藏

他畫像表示敬意。杜象欽敬德朗說他「真正相信藝術與藝術共生活。」而傑克梅第表示：「現代藝術上，至少德朗是讓我熱切注意的畫家，是自塞尚之後，教給我最多的人，對我來說他也是最大膽的。」確實，德朗敢於逆現代藝術前衛之流而行，這或可解釋爲他對既有藝術文化之熱愛，讓他回頭欲求與既往藝術銜接。

　　德朗的藝術創作不僅於油畫，素描、水彩、木雕、石版畫、石雕、錦鐵、泥塑、陶瓷，他樣樣從事。他作無數的書籍插圖，諸多重要戲劇舞蹈演出的布景與服裝設計，他自己也參加過戲劇的演

出。他喜攝影並製作電影，寫藝術理論，懂得占卜之事，能修理及彈奏管風琴，並且發明新記譜法。熱中飛行機器，嘗試製作模型。當然多輛美車之購用，多處華屋之擁有與設計興建，不在話下。德朗在藝術市場上是極成功的藝術家，生前作品之受寵於收藏界，超過同時代的畢卡索與馬諦斯。

出生於印象主義搖籃地

安德列‧德朗一八八〇年六月十七日生於巴黎西北郊的夏圖。要到夏圖，自香舍里樹大道出城，經拉‧德方斯，兩次越過塞納河即可。夏圖鄰近地帶可以說是印象主義的搖籃。莫內在阿堅德以度過他最多產的一個時期，席斯里住過馬利，並描繪該地，畢沙羅長時期在盧孚西安和較遠的龐圖瓦茲生活作畫，雷諾瓦停留過，畫過夏圖和附近的布吉瓦等地。竇加還在這一帶的塞納河上徜徉泛舟。不過德朗自己的藝術開始成形時，印象主義的輝煌時期已過。

德朗的家庭與藝術沒有什麼牽連。父親是甜奶品商，曾做過夏圖的鎮代表。對他來說，繪畫要當職業是完全不可理喻之事，畫家是奇怪的人、流浪漢，生活沒有著落。父親注意安德列的教育，先送他到夏圖附近的天主教學校，後安排他到巴黎上夏布塔爾中學和綜合技術書院，希望他能進入工程學校，成為生活穩定的工程師，或是上軍事學校做一個體面的軍官也好。但是德朗想畫畫，在學校裡圖畫課成績優異。十五歲時開始跟同班同學的父親賈克曼爸爸習畫，賈克曼認識塞尚，教少年的安德列畫自然。十五、六歲時的德朗已開始在塞納河邊作風景練習，並且已勤於涉足羅浮宮看畫。

十八歲時德朗到巴黎第六區的一所卡米歐畫院上課，那裡尤金‧卡利耶爾是主要的指導老師。卡利耶爾先生以畫母愛的主題見長，也以為藝術家和文學家作像知名。他畫上的人物經常在輪廓上覆罩一層暈染的陰影，形因此不甚具體，而畫面上幾乎沒有什麼光彩。這種繪畫感覺不合年輕德朗的氣質，但卡利耶爾先生的藝術觀念涵蓋寬廣，允許學生依自己的性向工作，只是對最大膽放肆者稍加約制。德朗也就在卡米歐畫院停留了一段時間，那裡他遇見同來

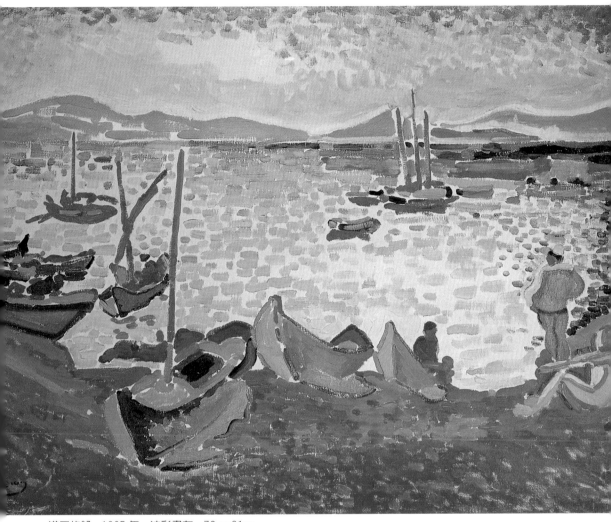

港口的船　1905 年　油彩畫布　72 × 91cm

學習的昂利‧馬諦斯和瓊‧皮以（Jean Puy）等人，也由那時起，
他決定以藝術爲終生職業。

　　羅浮宮是德朗眞正的學校，德朗回憶他十八、九歲時說：「羅
浮宮日夜纏繞著我，我沒有一天不踏腳進去，我對文藝復興與初早
期的作品欣賞得發昏，那對我來說是眞正純粹的絕對的繪畫。我整
天就想著這些，也爲這個而活。」

　　這位未來的畫家在齊馬布耶（Cimabue）的〈聖母〉前佇足良久，
在一位不知名的法國十五世紀的畫家的〈舉酒杯的男子〉前端看那

臉龐。對鳥切羅（Paolo Uccelo）的〈戰役〉中披盔甲的騎士深深迷戀，而最令他興致盎然的是吉蘭戴奧（Ghirlandaio）的〈基督背負十字架走上加爾維爾山〉。

德朗廿一歲時在羅浮宮臨摹起〈基督背負十字架走上加爾維爾山〉。他後來追想說：「在那個時候，我著手臨摹吉蘭戴奧，這臨摹引起全美術館的竊竊私語。有參觀者要美術館當局禁止我那樣醜化這幅畫，大部分人看了著實吃驚，有的人則來看臨摹進展的情形。」大概德朗的臨摹太過自由，色彩太強烈引來不滿，而事實是德朗全心投入學習古代大師之作時，又同時大膽放手將自己對色彩和光的意念呈現出來。

火車上遇弗拉曼克

一九○○年夏天，在夏圖到巴黎的火車上，德朗與摩理斯・德・弗拉曼克（Maurice de Vlaminck）相遇。弗拉曼克年長德朗四歲，剛服完兵役回來。相談之下，十分投契，互相知道對方都住在夏圖的父母家中，都喜歡畫畫。不久，為了作畫方便，德朗與弗拉曼克找到塞納河中的夏圖島上一座原是飯店後廢棄了的房屋，兩人共同租下作為畫室。自此德朗與弗拉曼克一起畫夏圖附近的風景。他們去到勒・佩克、聖日耳曼昂列、卡里耶爾・聖・德尼攝取畫面。

德朗還是常跑羅浮宮，弗拉曼克不喜歡去，他認為：「常到美術館會使一個人的原本特質變更。」兩人對美術館收藏品的意見也不盡相同，然而後印象主義的藝術喚起二人共同極大的興趣。一九○一年三月巴黎貝恩漢・珍妮畫廊作了梵谷的展覽，德朗和弗拉曼克看了都極為震撼。弗拉曼克坦承自己簡直熱愛到要流淚的程度。而德朗在一年後給弗拉曼克的信中還談到梵谷的畫：「總是時時在我腦海中，我們看了梵谷的展覽差不多已經快一年，真的，這印象還深深嵌在我的記憶之中，沒有停過。」因為梵谷的展覽，弗拉曼克和德朗第一次看到這樣眩人眼目的色彩，也感到梵谷赤裸裸不安的靈魂。漸漸地德朗探知他時代的藝術生活，拓展他的交友圈，試著也參與巴黎的藝術活動。

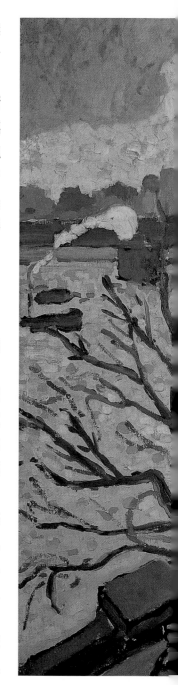

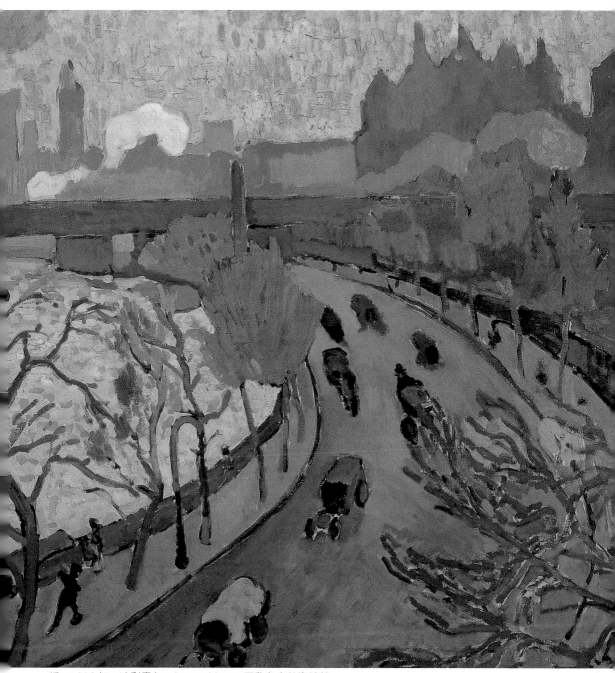

橋　1906年　油彩畫布　81×100cm　巴黎奧塞美術館藏

然而服兵役的年齡到了，一九○一年九月，廿一歲的德朗應召到康梅西服國民兵役，一去三年。這三年中德朗與弗拉曼克通信頻繁。德朗訴說在軍中的苦悶、閱讀與藝術思考，弗拉曼克則談自己的文藝活動、巴黎藝壇情況和友人消息。德朗的軍餉十分微薄，他會開口向弗拉曼克借貸，也曾要弗拉曼克爲他在羅浮宮臨摹的〈基督背負十字架走上加爾維爾山〉設法找到買主。

年輕時代的德朗與弗拉曼克確實有著不凡的友誼，弗拉曼克曾回憶寫說：「我想到安德列·德朗廿歲的時候，在夏圖的路上閒逛，懶散又清醒。高大、修長、清瘦……他可以一下子由苦澀轉到幽默，由煩惱到興奮，也可能由滿懷信心轉向懷疑與焦慮。」軍中三年，停頓了他剛起步的藝術生活，雖然他在軍中也爲一些節慶作布置，爲袍澤畫像，軍中准假時還可以爲巴黎一些報章雜誌作些插圖，但是德朗常感徬徨與不安，他寫給弗拉曼克的信中說：「疑慮在四處在所有事上。」「所有都不對勁，你看，這個我感覺到。沒有人能給我指出眞正的道路，我找到，或者找不到，總是一個人獨自追求。」

在軍中，德朗藉閱讀充實自己，他讀左拉、巴爾扎克、都德、保羅·阿當和尼采。較後，他讀莎士比亞和但丁，這些他都在給弗拉曼克的信中提到。德朗的信裡也充滿了藝術家的名字，然他並不多談羅浮宮裡的古代大師，大概知道自己對古代大師的看法與弗拉曼克相左的關係。他談到十九世紀的繪畫與雕刻，說到德拉克洛瓦「打開了我們這個世代的門。」談到米勒「懂得鄉村的靈魂。」也談到柯洛和羅丹。他數次說起土魯斯·羅特列克（Toulouse-Lautrec）和出生於瑞士洛桑的插畫家史泰恩倫（Theophile-Alexandre Steinlen）。那是因爲軍中假期時，德朗到巴黎看到了兩人的石版畫，特別欣賞他們精確又活潑的線條和鮮豔色彩的運用。這時他爲弗拉曼克出版的一本書作插圖，可以看到羅特列克的影子。給弗拉曼克的信中，德朗已強調了他堅守寫實具象的立場，並且說到完整與和諧是藝術的不二法門。軍中最後一年，德朗得以在休假期畫了〈蘇瑞恩舞會〉一畫，是依據一幀照片所繪，相當寫實，描寫德朗自己與袍澤到舞場跳舞的情形，有些譏諷意味。

蘇瑞恩舞會　1903 年
油彩畫布
180 × 144.9cm

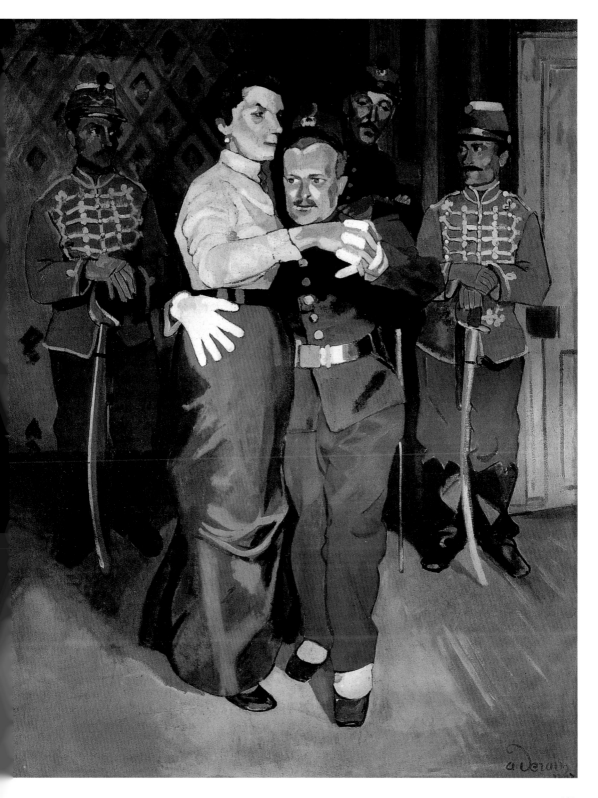

馬諦斯勸說德朗父母

三年兵役過後，德朗迫不及待回到他服役前與弗拉曼克一起租用的畫室，奮力工作起來。這時候，德朗的父母親還不甚同意他選擇繪畫爲生，幸好是他在卡米歐學院的同學馬諦斯帶著妻子阿梅莉到夏圖德朗的父母親家中說情，事情才辦成。

德朗到茱麗安畫學院註冊上課，雖然弗拉曼克不贊成。一方面他又常跑羅浮宮，他以素描而非油畫臨摹義大利文藝復興前期和法國古典主義時期的作品。一九○四年的秋季沙龍，展出塞尚的卅三幅油畫，十二月又有席涅克（Signac）和克羅斯（Cross）點描繪畫的展覽，讓德朗對繪畫問題諸多省思。

馬諦斯到夏圖的畫室來看畫，建議德朗和弗拉曼克參加一九○五年的獨立沙龍，又介紹畫商伏拉德（Vollard）給德朗。伏拉德是很有眼光的畫商，是他發現塞尚，在塞尚過世前就極力推動其作品。伏拉德又與當時的畫家雷諾瓦（Renoir）、波納爾（Bonnard）、烏依亞爾（Vuillard）都有關係。在與德朗接觸時，他與馬諦斯和畢卡索都已簽了合同。退伍後一年多來，德朗已畫出大量作品，伏拉德見了這些作品一口氣全部買下，廿五歲的德朗經濟頓然寬裕。

南方召喚著德朗，馬諦斯夫婦五月就到科里烏，寫信給德朗百般訴說那邊的好處，要德朗前去一起畫畫。科里烏是地中海沿岸法西邊界的一個小鎮，馬諦斯在那裡有他的夏居。德朗六月底到了，住在靠近他的一所旅舍中，那裡德朗見到了作雕塑又畫畫的麥約（Maillot），馬諦斯也給他介紹當地的畫家、攝影家，幾個星期中大家搭湊成一個藝術共同體，十分融洽愉快。

馬諦斯和德朗開車四處尋找可畫的景點。阿梅莉寫信給友人說：「我丈夫和德朗打緊工作，不顧這樣的大熱天。」科里烏的夏天工作到八月底結束，繞過普羅旺斯海岸回巴黎，德朗得有卅餘風光旖旎的油畫，還有無數的素描和草圖。這些畫一方面延續了他塞納河岸風景的取景方式，另一方面在色彩與光的處理，躍出了一大步。

科里烏讓德朗張著另一隻眼看，這地中海的小港灣，蕩漾的

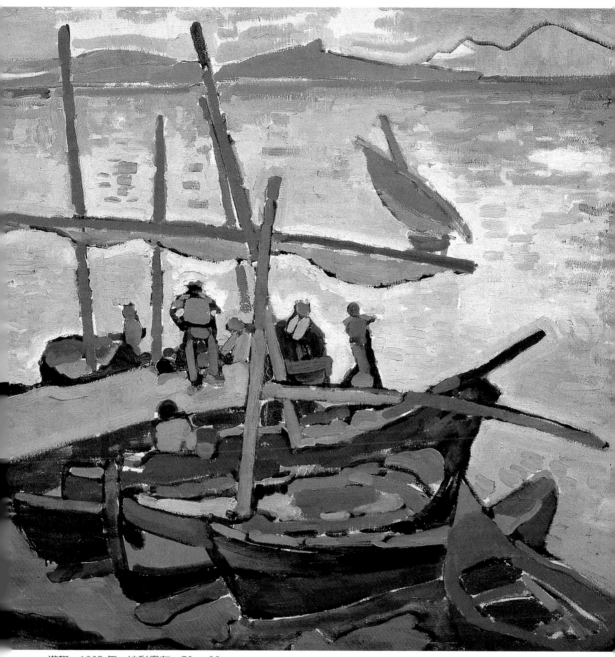

遊艇　1905 年　油彩畫布　73 × 92cm

水，張著明亮白帆的船，港邊的塔樓，不遠處林木茂密的小山，燦爛的天，港邊活躍的行人，另是一番趣味。這是南方的光照所賜，而要如何表達這些，德朗先寫信給弗拉曼克訴說他的煩惱，接著又寫說：「一種光的新觀念是這樣的：那即是陰影的取消。這裡的光線十分強，陰影很淡，陰影是整一個光亮與清明，與太陽先互映，這就是通常說的反照。直到現在我們兩人都忽視這些。」

德朗在繪寫塞納河岸夏圖及鄰近的小鎮時，弗拉曼克常在他身旁。兩人都受過梵谷的啟示，不能不說這個時候德朗的畫與弗拉曼克有某些共通之處。德朗畫科里烏風景，馬諦斯則相伴左右，能否說馬諦斯這時候的畫法牽引著德朗？馬諦斯這時已完成極受人注目的〈奢華、寧靜與享樂〉，這是明顯受新印象主義點描畫法影響的繪畫。馬諦斯一八九九年起便注意到點描畫法，一九〇四年與席涅克和克羅斯一起度過夏天，讓二人帶著走並不足奇。德朗在一九〇四年看過席涅克和克羅斯在巴黎德魯耶畫廊的展覽，第二年參展獨立沙龍時也與他們相識。首先德朗批評馬諦斯踏上他們的路子，結果自己也不由得跟著受了影響。原本此時德朗也在尋找畫面的裝飾效果，而且早已對席涅克，上至秀拉的色彩邏輯感到興趣。

除了弗拉曼克，馬諦斯是德朗年輕時代的至友，當然他們之間存在了互相觀察、競爭，甚至於較後德朗對馬諦斯有所惡言，但他不忘馬諦斯給他種種的支持與提攜，而德朗對年長他十歲的馬諦斯是真正仰慕的，他驚奇於馬諦斯的藝術，欣賞馬諦斯的個性，那般樂觀，熱愛生活，又把生活的悅樂繪進畫中。德朗說：「這妙極了，我想他走過七重園的門，那是幸福的門。」

德朗與野獸派諸人

德朗以科里烏帶回的九件作品，參展該年，即一九〇五年的第三屆秋季沙龍。展覽室中，德朗的畫掛在他的朋友馬諦斯和弗拉曼克的旁邊，接著是馬楷（Marquet）、盧奧（Rouault）、弗里茲（Friesz）、梵・鄧肯（Van Dongen）、卡姆安（Camoin）、曼更（Manguin）、皮以（Puy），還有俄國畫家雅夫倫斯基（Jawlensky）

科里烏的遊戲　1905 年　油彩厚紙　39×50.5cm　南斯拉夫貝爾格勒美術館藏

和康丁斯基（Kandinsky）等人的作品。評論家路易・烏塞勒（Louis Vauxcelles）由馬諦斯陪同走進展覽室，見到雕刻家馬克（Marque）以文藝復興的風格作的小雕像擺在這些人的畫前，喊了出來：「杜納得勒在野獸群之中。」（Donatellos，1386～1466，米開朗基羅之前翡冷翠最偉大的雕刻家。）「野獸派」（Fauvisme）之辭自此而出，沿用下來，眾人也十分贊同。

「野獸派」的畫作又是從什麼時候怎樣開始的？有人認為那要追溯到摩洛（Gustave Moreau）的畫室，那裡馬諦斯、卡姆安、曼更、盧奧都進出過，他們又都受梵谷和高更繪畫的激勵，還有一點新印象主義者的影響。這些人的藝術醞釀中，差不多又都有法國南方的經驗和東方藝術趣味的喜好。然弗拉曼克斷言截示，野獸派繪畫誕生在他與德朗相遇之時，即一九〇〇年。馬楷說自己展於一九〇一年獨立沙龍與一九〇四年秋季沙龍的畫已經夠野獸派了，弗里茲、勃拉克和杜菲是較後加入的。而馬諦斯、德朗這幫人又宣告：「我即是野獸派者，無須查證其他同僚。」阿波里奈爾同意馬諦斯和德朗的相遇，是野獸派的決定起點。

野獸主義的繪畫以顏色的要求為首要，顏色在他們的眼中發光發火，德朗日後追憶說：「野獸主義對我們來說是火的實驗，顏色成為火藥的傳爆管，應該放出光來。」弗拉曼克回憶：「我提高所有的色調，我把所有領受到的感覺都轉化為色彩的交響，我是一個溫柔，又充滿暴力的野蠻人。」馬諦斯則表明他的藝術是由感性經驗鑄成，他能感到色彩的威力。野獸主義畫家致力於色彩又注重畫面的裝飾效果，讓形象從屬於裝飾性色彩的安排，但是色彩第一還是要來幫助畫家表現他們的情緒與感覺。

野獸派者說要以顏彩來發布其生之歡愉。德朗表示：「我們所提出的是幸福，一種我們應該創出的幸福，藝術家的慾求，不是享有環繞著我們的世界之美，而是提示給觀者這種悅樂之興味，要強制他們也欲求幸福。」這種野獸派者希望傳達的幸福與悅樂，卻又往往讓人感到某種壓力，甚而有時是一種逼迫之感，某種警戒與擔心，好似畫家們意識到幸福與悅樂之不安定與瞬息即逝的特質。德朗和弗拉曼克與馬諦斯、馬楷或杜菲的幸福理念及其表現方式各有

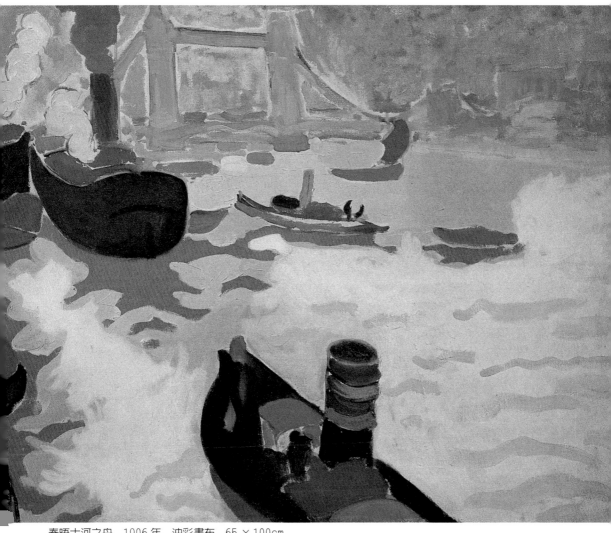

泰晤士河之舟　1906 年　油彩畫布　65 × 100cm

不同，後者是尋求安靜愉悅的現實環境與個人內在的和諧，畫面上
的色彩顯現的是比例與均衡。而德朗與弗拉曼克的用色則比較粗率
與放肆。

　　一個時期中，野獸主義集合了一組閃亮的星群，他們在其藝術
最豐盛之時，每人都知道保有自己的個人性。馬諦斯專注於大型裝
飾性的構圖，顏色明亮加上優雅簡單的捲曲圖紋，弗拉曼克以強猛
的色彩構成動盪的自然，讓人感到不安的節奏。馬楷在一九〇五至
〇七年的畫幅中尊重和諧，以清明的眼光來看世界。梵・鄧肯明亮

厚塗的色彩，有力線條的蔓藤花紋，呈出劇烈的動感，勃拉克強烈中帶沉鬱。杜菲則以自由與平面的純色交織出明快生動的畫面。德朗野獸主義時代的作品，初看起來有些近似馬諦斯或弗拉曼克，但他的畫比馬諦斯的動盪得多，又要較弗拉曼克理智。

研究野獸主義的專家，以不同的方式來安置德朗在這個流派中的地位，大部分的人都同意德朗在野獸主義形成時所佔的重要性，他的名字是最早成員中第一排的人物。德朗一九〇五至〇六年在科里烏與倫敦的畫作，在色彩上作了很大的試驗，日後他談到這個時期的工作：「這些試驗最大的功績是讓畫幅免除所有模仿與因襲，法蘭德斯人將一片風景置於畫面，印象主義者試著將光溢出於畫框之外，而我們，我們直接攻向色彩。這種舉動或讓我們迷失，但是畫布變成了大實驗之所，作出活生生的東西，這即是主要引領我的。」德朗野獸主義時期的成就重大，但他的這個時期又十分短促。他是這潮流非常明亮傑出的代表，也是最先背棄轉向的人。

走出野獸主義

德朗年輕時代時常旅行，十八歲時開始遊布列塔尼省，到了藝術家們喜歡去的阿凡橋。兩年後的夏天，他又到布列塔尼省的美麗島，那個地方馬諦斯前一個夏天才去過。康梅西服兵役三年，數次調動到法國北部地區執行任務。一九〇五年與馬諦斯一起在科里烏作畫之後，又往地中海沿岸的其他小鎮走，前後在列斯塔克、卡西斯、馬提格、卡涅、卡達克斯等地架起畫架，又承畫商伏拉德之請於一九〇五年底、一九〇六年初，兩次到英國畫倫敦之景。

一九〇六年夏天短暫回巴黎對德朗來說是重要的，是這個時候他開始與畢卡索常相往來，而且在藝術方面的發展不限於繪畫。自德朗與弗拉曼克交往以來，兩人便常跑舊貨市場，買些能力所及的古玩或民俗品。此時弗拉曼克買了一件非洲面具轉賣給德朗，馬諦斯自科里烏回來也買到一件威利族的小雕像，而畢卡索從外地回巴黎，已經開始依照在羅浮宮看到出土自伊比利半島的安達魯西亞的雕像來簡約畫中人物的面貌，畫出面具般的形。德朗、畢卡索和馬

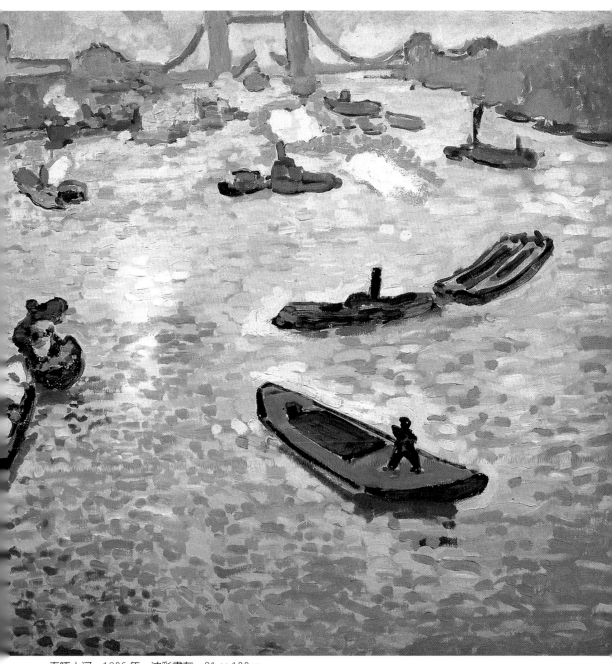

泰晤士河　1906年　油彩畫布　81×100cm

諦斯熱中原始藝術的情形，又因看了秋季沙龍，高更充滿土著情調的回顧展而更受鼓舞。德朗畫了一幅名爲〈模仿高更〉的畫，同時興起作雕塑的意念。

七月德朗到列斯塔克，十一月他又去一趟。勃拉克，還有弗里茲都在那裡，也許是因塞尚在十月末逝世，大家都趕到列斯塔克憑弔的關係。馬諦斯再到科里烏的路上經過此處，也與他們相聚了一個星期。這時德朗思索一條繪畫新路，對象上，他的興趣已經不是海，而是比七彩波瀾較穩健的樹簇。他探究如何以穩當一些的色彩來營建空間，他寫信給弗拉曼克說：「我感到自己導引到較好的方位。我比去年少注意景色的問題而專注於繪畫的問題。」接著他寫信給馬諦斯：「我朝精練的方向走去，沒有去年那麼直接，但我感到所有我所做的都還太輕率，我希望做出比較安穩、固定和精確的東西。」他又向弗拉曼克說：「要將自然更純淨化地轉移至畫面。」而且「我們到現在只注意到顏色，而素描是同等重要的。」到十一月與勃拉克同時在列斯塔克作畫時，儘管二人還是用了野獸主義的色調，然德朗已停止將色彩作爲構圖的組成要素。

一九〇七年秋季沙龍的塞尚回顧展十分重要，大大影響了巴黎前衛畫家。德朗早於前一年的六月，在巴黎貝恩漢·珍妮畫廊看了塞尚的水彩畫，已無形中受到塞尚的暗示。一九〇七年的五月末到八月，德朗到卡西斯，完全放棄了一年以前在科里烏的調色方式，色調雖然仍強烈，但轉暗，對象的形也漸簡約。德朗在卡西斯作畫期間，以拉·西歐塔爲據點的勃拉克與弗里茲來相聚，在科里烏的馬諦斯也來。這年十月，德朗在巴黎蒙馬特洗濯船畢卡索的室中遇到阿麗斯，她是摩里斯·普塞寧的夫人，剛搬到蒙馬特，據說爲了看巴黎屋頂上的雪。阿麗斯很快離開丈夫與德朗一起生活。一九〇七年的歲末，德朗常在蒙馬特的咖啡館與畢卡索、勃拉克以及詩人安德列·撒爾蒙、馬克斯·賈科普，和居庸姆·阿波里奈爾相聚。此時畢卡索完成了〈亞維儂的姑娘們〉，這畫同時受著塞尚繪畫與非洲黑人雕刻的影響。立體主義的繪畫由此爲濫觴。

對畢卡索〈亞維儂的姑娘們〉一畫，德朗看了感到失望，那是他私下跟畫商坎維勒談起的。坎維勒一九〇六年五月在巴黎開了一

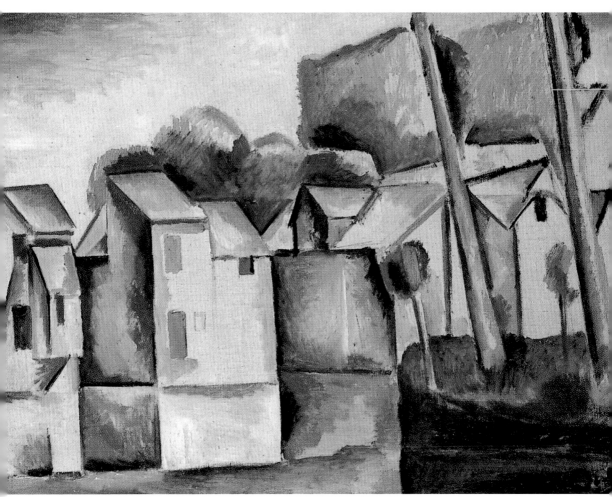

海邊村鎮　1910年　油彩畫布　60×102cm

家畫廊，並且與德朗簽了一紙合同。德朗經濟上沒有問題，又有新的女友阿麗斯相伴四處旅行，但德朗陷入十分不安的繪畫思考。德朗看到畢卡索繪畫上的演化，也看到勃拉克正在轉向摸索中，他對他們有所懷疑，也質疑自己的創新能力。他痛苦地觸探，修正自己的位置，他寫信給弗拉曼克說：「我正處於危機不能作出什麼恰當的作品，我身心俱疲。」坎維勒在一九二〇年追述此時的德朗毀掉了不少作品。

　　一九〇八年的五月至十一月底，德朗與阿麗斯到馬提格，杜菲、弗里茲和勃拉克又都來相聚，八、九月間他也去看在樹林路鎮度夏

天的畢卡索。馬提格風光優雅，德朗又重拾歡樂，他畫根植於赤土山丘上的柏樹，樹間的紅屋頂，他寫道：「我在南方，我從前沒有這麼高興，在這樣一個絕佳之地無憂無慮。我要真誠地工作，再成為一個真正的畫家。」這年的秋季沙龍德朗參展六件作品。阿波里奈爾提到他這次的參展，說：「德朗的努力並不在於光、線條或體積問題，他造形上的意願在另一方面，他以極度的安靜而非如他往常一般熱情地畫女子的梳妝、人像，有柏樹的風景……。」阿波里奈爾較後估量德朗這個時期最好的畫是那些沉靜莊嚴的風景，而德朗為阿波里奈爾的詩集《敗壞的魔術師》所作的木版畫插圖，是木刻畫的革新。

與立體主義擦身而過

一九〇八年的秋季沙龍，勃拉克展出幾幅他在列斯塔克、卡西斯、拉・西歐塔等地所繪的作品。在此之前強烈的顏色、敏感的筆觸差不多由苦澀的畫面所替代，勃拉克創出了一個繪畫的新世界，同年他在坎維勒畫廊的展覽，路易・烏塞勒的評論文章上說那是由一些「小立方體」來組構，次年，烏塞勒再論勃拉克的繪畫時，又用了「立方體的奇怪東西」來形容。一九一一年，阿波里奈爾正式在刊物上提出「立體主義」之辭。這幾年勃拉克一方面受著塞尚的影響，一方面與畢卡索切磋，二人成為「立體主義」最早的代表畫家。

幾位野獸派的畫家在一九〇七年與一九〇八年間也致力於實驗，企求有所突破。杜菲早於一兩年前的畫接近馬楷，在與勃拉克相伴到南方之後，突然放棄純粹明亮的色彩，調色變得含蓄蘊藉。弗拉曼克也將激烈刺眼的顏色塊轉變得較為暗沉。雖然在馬諦斯的作品上沒有明顯的跳躍或改道，他還是在這個時期繞著塞尚思考。

德朗參展一九〇七年三月獨立沙龍的〈浴女〉與馬諦斯同時展出的〈藍色裸體〉、〈回憶比斯克拉〉兩畫，讓路易・烏塞勒弄迷糊了，認為兩人所畫的裸女都醜陋怪異，但他道出德朗之受塞尚影響。這兩年中德朗所畫的浴女，部分評論界的人不敢恭維，他們卻

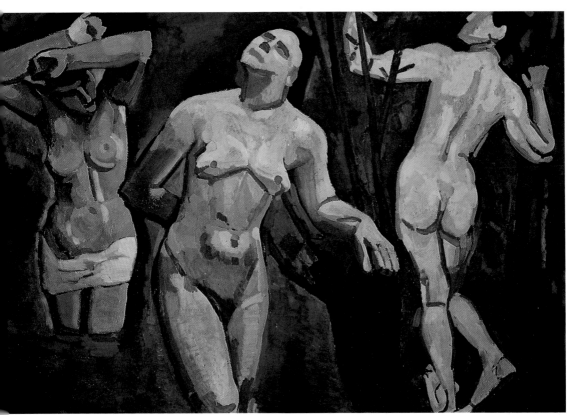

浴女　1906~1907 年　油彩畫布　132.1×195cm　紐約現代美術館藏

又都在文章上點明了德朗在前衛藝術上的野心。多人認爲德朗是最早發揚塞尚精神的畫家，在立體主義與原始主義的誕生都擔當了一個角色。雖然立體主義的原創者畢卡索對此有所保留，阿波里奈爾還是說了：「下一年（1906）他（德朗）與畢卡索常來往，那是非借自視覺之眞實，而是借自觀念之眞實的新整體繪畫藝術。」

其實在立體主義成型之初，德朗陷入舉棋不定的情況，有時他離群索居，一個人工作。一九○九年，他只在獨立沙龍展出兩幅風景畫，這是他最後一次參加沙龍展。此年他賣掉所有作品給畫商坎維勒，如此他物質生活有了保障，而讓他經常離開巴黎到外地走動。去到法國北部的阿弗港等地和法國南部卡涅、聖‧保羅‧德‧旺斯和卡達克斯等地中海港小鎮，他很少見朋友，除了一九○九年與勃拉克在巴黎附近的卡利耶爾‧聖‧德尼會了面。還有一九一○年八月

初與阿麗斯到卡達克斯時，畢卡索與當時的伴侶費爾南達前來相聚，接著大家一起去巴塞隆納五天。一九一〇年夏天以前，德朗保有蒙馬特的畫室，為了與這裡的畫家保持距離，他把畫室搬到巴黎第六區彭納巴特街巴黎美術學院的旁邊。

　　除了應坎維勒之請，替阿波里奈爾的書《敗壞的魔術師》作插圖之外，一九〇九年，德朗工作得不勤，他寫信給弗拉曼克說：「我在這裡一個人，我思考很多，我感到我沒有需要畫風景，也沒有需要畫人物或靜物。我有一個很妙的感覺，那是偉大性只有在形的絕對掌握中才能得有其值，而這個形是我在無關心的情況下牽引出的。要掌握一幅風景畫是困難的，而要創出一種造形的和諧較為容易，從自我深底掏取出，以人在物理世界中得到的深厚感受出發。」一九一〇年不論德朗身處於那一個景點，他都以如此「造形的和諧」的理念，畫出這一年有別於以往，而最是衍生自塞尚的作品。

　　德朗內在的視面自感覺產生，呈置於畫布上的是一種近於幾何圖像的結構。在卡涅及其周圍小城的風景中，德朗的地中海城鎮的幾何建構與立體主義最初的勃拉克在羅須－居庸和列斯塔克與畢卡索在歐達・德・埃博羅所繪有相通之處。德朗的這兩位朋友把面對的景象以破折的筆觸分割成許多小平面，以便同時可以看到一個景的各個面。

　　藝評家丹尼斯・蘇東說：「德朗擦身過立體主義而從沒有倒在它面前。」一九一〇、一九一一年以後德朗的一些朋友放下風景，專營靜物，而且作一種更為知性的客觀描寫，漸而由分析的立體主義過渡到綜合的立體主義。這些畫家的筆下物形解放，具體的世界消失。德朗並沒有追隨這個動向，更而至於在較後摒棄他過去對立體主義所做的讓步。德朗曾說：「要把什麼都畫成直線簡直不可能，看看畢卡索只有一些直線，茶壺的把子畫成直線……。而若要真正的立體主義便要什麼都要一樣。然而下巴的曲線是不同於碟子的曲線的。」一九一一至一四年，德朗的風景作品較少，而著重於靜物與人物，然而他不同於當時立體主義者，他仍保持著與自然實體的接觸，通過一種微妙的辯證與精細的醞釀，將圖面探向文藝復興初早期的世界。

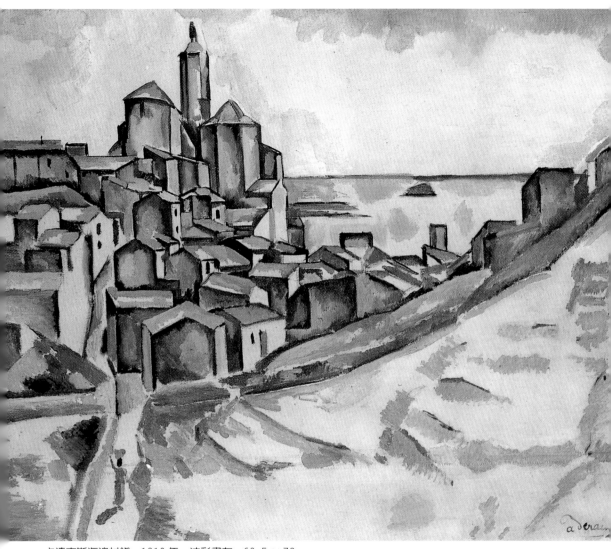

卡達克斯海邊村鎮　1910年　油彩畫布　60.5×73cm

哥德式時期

　　德朗一九一一至一四年發展出來的藝術，評論家以哥德式或拜占庭式來形容，那是因為這些年，德朗的繪畫受著文藝復興初早期藝術影響的關係。德朗把整個繪畫歷史看成為一種延續，他自其中求取典範與師承。極早年時德朗便常走動羅浮宮臨摹古代大師的

作品，這種蘊藏在他經過作爲巴黎前衛畫家的洗禮之後，又在他的精神空間中出現。

這段時候的前期，德朗主要畫靜物，自從一九〇四年德朗畫了幾幅重要的靜物之後，就少面對這畫種。一九〇九至一〇年他才慢慢再畫起一點花卉和桌上的靜物。一九一一年德朗的靜物還有畢卡索和勃拉克的痕跡，此時兩人完全獻身於此，然畢卡索和勃拉克的主題形象似乎分解，而德朗錨定眞實之再現。一九一〇年底，德朗自蒙馬特搬到彭納巴特路，詩人安德列·撒爾蒙描繪那畫室是一個「羅曼蒂克的閣樓，到處是樂器和物理儀器。」「圓規、六分儀、地球儀、星象儀、望遠鏡、海號角等等。」當然一定還有一般畫室中或有或無的瓶罐杯碟、骷髏頭、棋盤、撲克牌等物。這些讓德朗畫出跟音樂、閱讀、打獵與遊戲有關的畫幅。他這樣的畫帶入一點十七世紀荷蘭畫派畫靜物的方法和法國畫家夏丹（Chardin）的感覺。

德朗畫靜物有時帶著某種個人宗教的情緒。一九一二年夏天德朗到洛特省的維爾小鎮，他先暫住旅舍，七月中住進一個教士的居屋，在一座小山上，那裡的優雅安靜令德朗神往，他寫信給坎維勒說：「我剛租到一所教士住的房屋，應該會相當舒適。樓下有個十分類似靜物畫氣氛的廚房，讓我看了高興。樓上的房間像是給天使住的，窗戶面對童話一般的風景。」德朗在那裡住得像個隱士，而工作得像個勤勞的工匠，畫了一大堆靜物和風景，夏天結束，僅僅靜物畫，德朗便帶給坎維勒卅三幅。

德朗早年即作自畫像，也爲好友弗拉曼克和馬諦斯作多幅畫像。一九一三至一四年，德朗重新專注起人物畫，再爲自己多次造像，畫單獨少女像、雙人像或故事性的人物場景。

德朗可以說是極早成名，境遇極好的畫家，服完兵役後的一年，畫商伏拉德到畫室看畫，一口氣便買下全部，接著第二次坎維勒與他簽訂合同，自此德朗近在巴黎、倫敦、阿姆斯特丹，遠至科隆、柏林、布拉格、紐約、波斯頓、芝加哥四處展覽。一九一〇年以後，有時每一兩月便參加一次團體展，畫幅滿天飛。賣畫情形凌駕同時代其他藝術家之上。這種在當時成功的情況，讓評論家格斯塔弗·柯貴歐估計德朗的名聲將要比馬諦斯和畢卡索還持久。

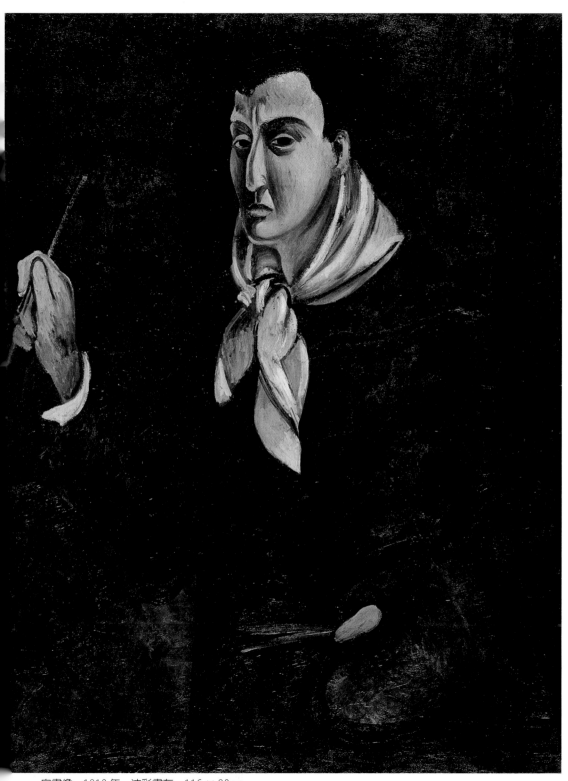

自畫像　1913 年　油彩畫布　116 × 90cm

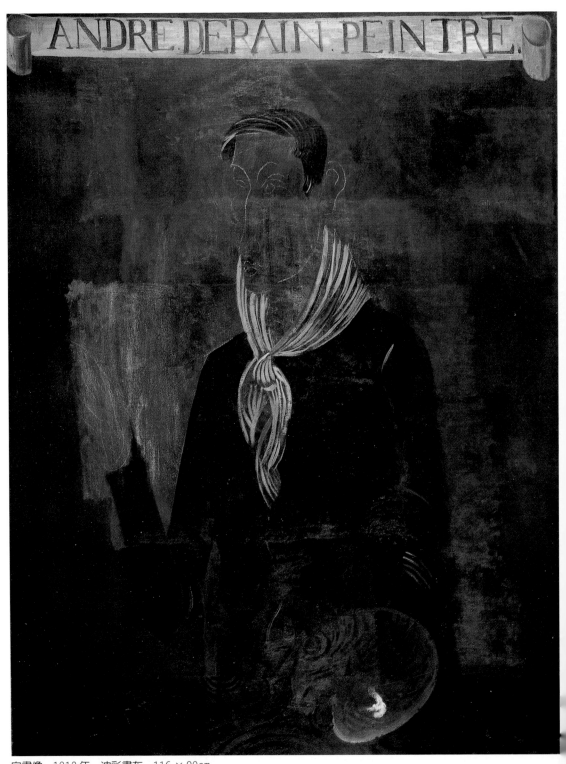

自畫像　1913 年　油彩畫布　116 × 89cm

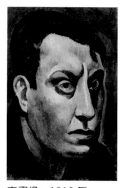

自畫像 1913年
油彩畫布
37.2 × 25.3cm

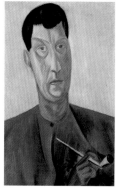

自畫像 1913年
油彩畫布
50 × 31.5cm

廿世紀初起，科學上諸多發明與進步，作爲前衛藝術家的德朗，一方面如弗拉曼克、畢卡索、馬諦斯等人喜歡收集古玩與原始藝術，如非洲黑人雕像等物，一方面又如勒澤、德洛涅、畢卡比亞、杜象這些藝術家，對科學與當代技術變化，如機械、汽車與飛行展覽事都十分熱中。德朗開始想買汽車，又對飛行機器有興趣，一九一二年，做了幾個飛行的模型。德朗對音樂也感興趣，喜歡收集古代樂器，據弗拉曼克說，他還能修理管風琴並彈奏。他還發明出一種管風琴的新記譜法，這個在三〇年代時六人組的作曲家喬治・奧立克注意到。

這幾年，德朗還是旅行頻繁，到處走動，卻疏遠了沙龍和朋友，這個讓阿波里奈爾察覺並且在文章上寫記下來。倒是一九一三年夏天他又去找勃拉克了。他自馬貢以南，以自行車穿過布貢尼、里昂地區、普羅旺斯省到蔚藍海岸，才去到索爾格，與在該地度假的勃拉克相聚。他也再到馬提格，弗拉曼克來相聚。一九一四年的夏天，他與阿麗斯到亞維儂去看畢卡索，然後大家一起到蒙特法維找勃拉克。八月二日，一次大戰宣戰，畢卡索陪伴德朗與勃拉克到亞維儂車站，兩人都回巴黎準備應召入伍，阿麗斯與勃拉克的夫人馬塞爾暫留在南方。德朗先到夏圖看母親，又見了弗拉曼克，德朗被派到里修，弗拉曼克到盧昂，在調動赴前線之前。

回探古典畫泉源

德朗重新放下畫筆穿上軍裝。廿一歲剛在繪畫上起步正進入情況之時，兵役令下來入伍三年，在他與弗拉曼克長期書信往來中透露了那個時期心情的困頓。大戰爆發再度應召，更截斷了德朗源源旺盛的創作，那時他的另一種觀物與描繪的方式，已使他與馬諦斯、畢卡索鼎足三分於畫壇。

調動到前線，打了一場維頓戰役，艱苦作戰得到軍方的勇氣嘉獎。他寫了像〈這就是死〉和〈前線〉那樣的詩。由阿麗斯那裡得知阿波里奈爾在大流行感冒中去世的消息，又讓他備增傷感。戰爭中，德朗仍牽掛著藝術，一九一五年一本爲了支援前線士兵而發起

名為《飛躍》（L' Élan）的雜誌，德朗作了插圖。一九一七年冬天暫調後方的空檔，由於缺少畫材，沒有顏料、畫筆，他用貝殼作了一些面具，情況較好時，他偶或也可作點粉彩、素描和雕塑。

坎維勒由於不具法籍，大戰中被迫離開巴黎，也由於這個關係，德朗能到羅馬展覽。在巴黎，仍有畫廊經營德朗的作品，斷續有所展出，特別一九一六年十月，畫商保羅·居庸姆在巴黎為德朗作了他生平第一次個展，保羅·居庸姆十分慎重請了阿波里奈爾為目錄作序，並有詩人費爾南·迪瓦爾、彼爾·雷維第、勃列茲·桑德拉斯，和馬克斯·賈科普各賦詩一首。德朗展出了約十二幅油畫，大多為女子畫像，一幅靜物與廿餘幀素描、水彩和石版畫。

一九一九年三月復員，德朗回到巴黎彭納巴特街的畫室。又回復與蒙馬特藝術家的來往。五月前往倫敦，由於舞蹈演出者俄國芭蕾舞團總監戴阿基列夫的關係，德朗發現了戲劇與舞蹈的世界，自此從事許多戲劇與舞蹈的佈景和服裝設計圖。在倫敦時他又會見了畢卡索。

戰後坎維勒回到巴黎，繼續支持德朗的作品，德朗這時專注畫人物。在戰爭中德朗就寫信給弗拉曼克說：「我想只畫人像，只是人像、手、頭髮，整個生命。」由於坎維勒的要求，德朗更多畫裸體。一九二一年一月，德朗到羅馬旅行一趟，再探向古典藝術的泉源，研究羅馬嵌瓷與古典繪畫。一九二〇年拉斐爾逝世四百週年紀念，德朗是首先發言的人，他說：「只有拉斐爾是天仙的。」「那年輕女孩的溫柔容貌，頭的低傾，線條的理想化，對素描之留意。」一九一九年德朗著筆寫一本《繪畫守則》，即是對傳統古典繪畫信念的重新申訴，此書擱筆於一九二一年。

自從旅行過羅馬，德朗對十七世紀長久居住羅馬的法國畫家普桑（Nicolas Poussin）以及出生在法國南錫的風景畫家洛漢（Claude Lorrain）的風景畫產生興味。一九二四年，他買到夏依·昂·比耶的一座房屋，靠近巴比松畫派和楓丹白露畫派發展之地，這裡的風景給德朗許多啟發。同時他又到處旅行。這段時期德朗所尋找的景致與年輕時候不同，他現在較常尋找古代與中古世紀歷史遺跡之地。聖·馬西曼的屋景與修道院，埃克斯城附近起伏的丘陵與鄉村

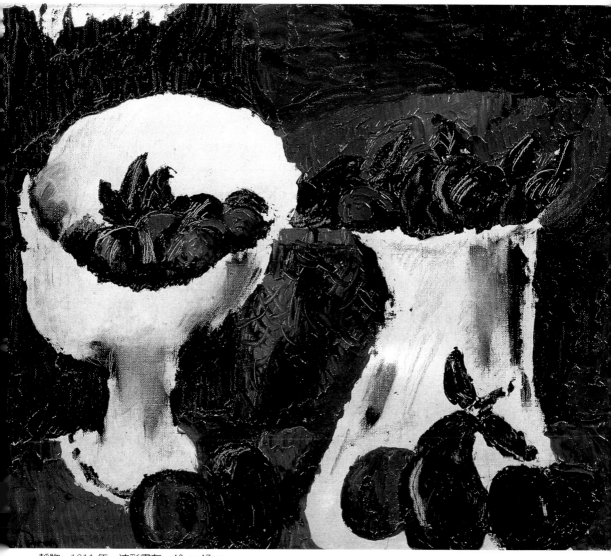

靜物　1911年　油彩畫布　40×47cm

之景，都入了二〇年代末德朗的風景畫中。

　　與坎維勒的合同於一九二四年二月終止，保羅‧居庸姆成了德朗的新畫商。居庸姆在他巴黎的公寓畫廊張掛德朗的作品，做十分漂亮的展出。這一年德朗畫〈阿勒干與皮也羅〉的大名作，在一九三〇年以前，這畫的圖片至少在藝術雜誌上刊登過七次。

　　德朗一九二〇至三〇年的作品，無論人物（包括裸體）、風

圖見124頁

景，及少數靜物，他都不求討好而是尋求真實，人體的骨幹肌膚、風景中的樹、教堂的牆、靜物對象的物體感，而這些德朗都賦以一種光，那是自古典的揣摩以及德朗親身經歷所得。這十年的畫作成為德朗一生最具代表性的作品。這十年中德朗的母親在一九二六年去世，也在這一年他與阿麗斯正式結婚。阿麗斯的姊妹蘇珊・傑雷帶著女兒簡尼維爾來與他們同住，德朗把簡尼維爾看成自己的女兒，鍾愛有加，日後為她作了不少畫像。

德朗在夏依・昂・比耶地方的大屋中，住得並不長久，一九二八年他在巴黎稅吏路五號，勃拉克的鄰旁自己設計興建了一座獨立宅院，接著購下塞維・馬恩河區的帕魯宙堡。他買下幾輛汽車、摩托車，經常開著來往於巴黎和帕魯宙間。他對攝影和電影都感興趣，買了一堆機器裝備並嘗試製作，生活上德朗將自己塑造成一個當代的、象徵廿世紀的一個現代人，雖然他的藝術轉向古典。

一次大戰後的那些年德朗更開展廣泛的社會活動，一連串在歐美各大城市的展覽，指出他是一位國際知名的畫家。一九一八年，評論家安德列・洛特（André Lhote）稱德朗是「活著的最偉大的法國畫家。」他得到一九二八年卡奈基獎。他交遊廣泛，與安德列・普魯東（André Breton）、吉斯林（Kisling）、蒙德占（Mondzain）、尤特里羅等常相往來。他與勃拉克一直保持親密友誼，卻曾與馬諦斯惡言相對，又與弗拉曼克斷絕過。

遁居與尋找失去的神祕

一九三〇年，德朗賣掉他的非洲收藏來買古代與文藝復興時期的青銅作品。這說明了他對藝術品興趣又行移轉。在生活中他也漸適應一種安靜的日常生活，在平淡中探尋另種靈感的泉源。一九三四年十月一日，畫商保羅・居庸姆突然去世，德朗震驚悲傷，一時茫然若失。隔年，他賣掉一些產業，在香亭西買了個工作室，取名「薔薇園」。自此，他就少至巴黎，但在薔薇園他還招待朋友，像勃拉克、雷維第、巴爾杜斯和傑克梅第等人。大家還是喜歡自老遠到香亭西去看德朗，因為他博學健談，不僅在文化素養上，其他方面

靜物　1912年　油彩畫布　33×32cm

也都常識豐富。

德朗一九三九年繪了〈畫家和家人〉，畫中德朗專心一致作畫，背後是抱著狗的簡尼維爾與簡尼維爾的母親，即畫家太太阿麗斯的姊妹，畫左邊是阿麗斯在閱讀，頭髮已灰白。畫中有狗有貓、鸚鵡及孔雀，畫家家庭似乎和諧寧靜，然而也是在這一年六月，德朗的模特兒蕾蒙德・克諾勃里須為他生下一個男孩，也叫安德列，小名鮑比。德朗年近六十而得子，滿足之情可以想知，但這也造成他晚年家庭糾紛不斷，增添他不少煩惱。

二次大戰爆發後，一九四〇年德軍佔領巴黎前，德朗與家人離開香孛西，用兩輛汽車載著捆捲起來的畫作以及最值錢的收藏品，先往諾曼第，又沿著西海岸到南方，再經由維琪又折回香孛西。香孛西的家被德軍佔用，搗毀他不少作品、家具和他拍的或與勃拉克合作的電影短片，還破壞一些木板上、紙上未完工的作品。自此到戰爭結束，德朗經常借用朋友的畫室。

德軍佔領期，德朗的畫多次在美國紐約與洛杉磯展覽，而沒有在巴黎展出，也許基於某種顧慮的緣故。一九四一年十一月，德朗卻與一行文藝人包括弗拉曼克和弗利茲到德國旅行約十天，他們原想能透過德國藝術家的幫忙，營救被德軍關進集中營的一些法國在美術學院就讀的年輕畫家。或許由於此事，或由於他曾兩次到過維琪，一九四四年巴黎解放時受到檢舉，德朗被控有通敵之嫌，此事雖經澄清，而德朗就此不再與法國官方有任何往來，並且讓他以後成為一個幾乎隱遁的人。

一九三一至四五年間，德朗沒有開創新的繪畫方向，而是逐步地修正他的繪畫基本問題，從他的人物畫，他畫的他所鍾愛的外甥女兒簡尼維爾和一些其他女子的裸體寫照，可看出他十分注意到畫的精簡與光的表現，人物由暗的背景烘托出，而成為畫幅的發光體。這樣的畫讓畫家巴爾杜斯特別感到興趣，巴爾杜斯在一九三六年為德朗畫像並且常與人談到德朗。這個時期德朗的靜物畫極注意物件的安排，果物、瓶罐、碟盤、布巾在桌面上的排比無懈可擊地和諧，發出高度的美。靜物畫中有些背景幾近全黑，玻璃器與果物的輪廓曲線發出透明的亮光，好似德國十五、六世紀的畫家克拉那

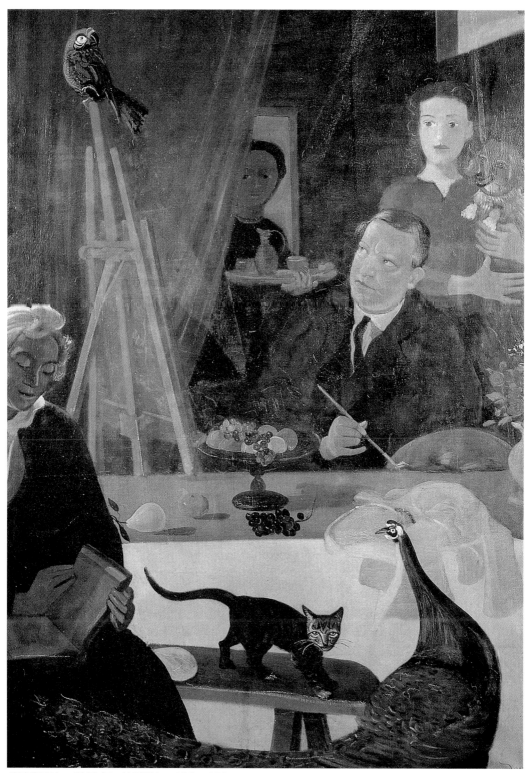

畫家與家人　1939年　油彩畫布　174 × 124cm

赫（Lucas Granach）畫的再生。雕刻家、畫家傑克梅第看了三個桌上的梨突顯於無限大的黑色之前的那幅畫後說了「從這個時候開始，德朗的畫都不斷吸引我，沒有例外，所有的都逼我注目良久，要我探索背後有些什麼。這時期的德朗較好的，或稍弱的作品都比野獸主義時期的要來得吸引人，有意思得多。」對這樣的畫詩人安德列・普魯東說德朗在尋找「失去的神祕」。

一九三四年德朗爲一些古典書籍作插圖。一九三五年以後，則著手幾幅近似歷史場景的大畫，他豐富的舞台布景設計經驗讓他畫起這種畫游刃有餘。畢卡索在三〇年代與友人在著名的「圓頂咖啡館」談到「在我們之中，只有德朗有能力從事大畫幅的製作，他可以與丁多列托、維拉斯蓋茲這樣的畫家相較量。」

這段時期德朗確實是呼應了當時藝壇上「回歸秩序」的號召，向古典靠攏，當然免不了遭抨擊認爲他折衷倒退。一九四四年一月彼爾・馬諦斯在紐約的畫廊爲德朗開了個展。評論家克雷蒙・格林貝格在「國家之藝術」的專欄上作了結論：「德朗總是蒙受不名之譽；技巧上德朗是所有畫家中最富天分的，他技巧上的功績不只是來自他的熟練，它們是如此強韌而根深蒂固，它們可以比擬於通常只有天才才有的某種特性。」

歸隱香宇西

二次戰後德朗重整他香宇西的家園，擴大他的畫室，又在他的畫室填滿稀奇古怪的收藏。他向來就喜歡的非洲貝寧（Benin）銅塑，羅馬人的雕像，其餘多種黑人偶像、面具以及稀有的民俗玩物。德朗畫室的窗開向樹林，他常獨自觀望，想穿透林中深奧。

德朗繼續進行他一九三八年即開始的生平最大的畫幅〈黃金時代〉（1905 年亦有類似標題的畫：〈構圖，黃金時代〉），再畫他克拉那赫式的發著光的透明點線的裸體和靜物，並且以這種特色畫出一些標上「不祥」、「憂愁」等字眼的風景。德朗戰後被控戰時與德國人合作，一直令他十分傷感，加上嚴重的家庭糾紛使他時感不快。過去德朗曾說過：「藝術是悲愴者的發明」，晚年德朗的作品

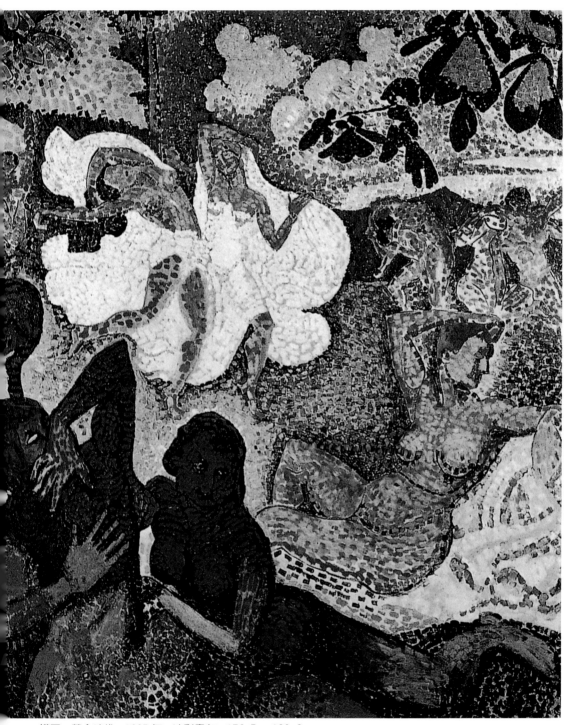

構圖，黃金時代　1905 年　油彩畫布　176.5 × 189.2cm

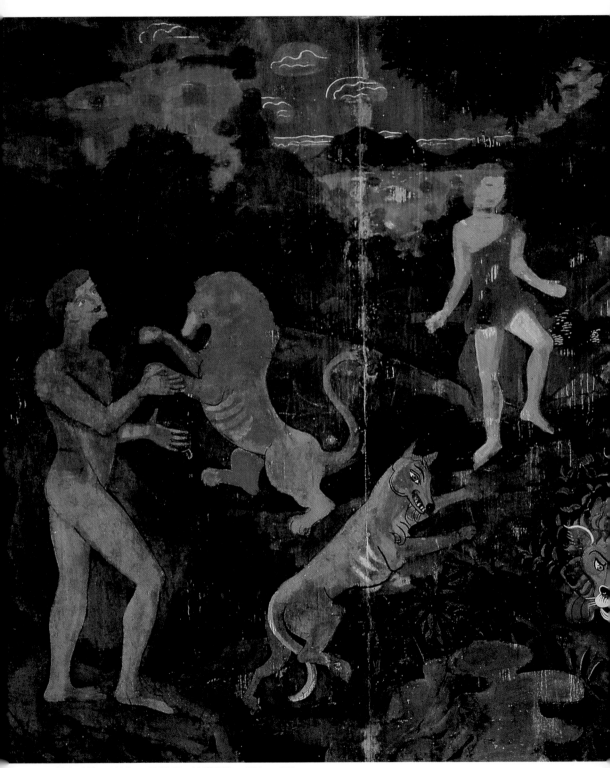

黃金時代　1938～1946年　油彩畫布　274×479cm

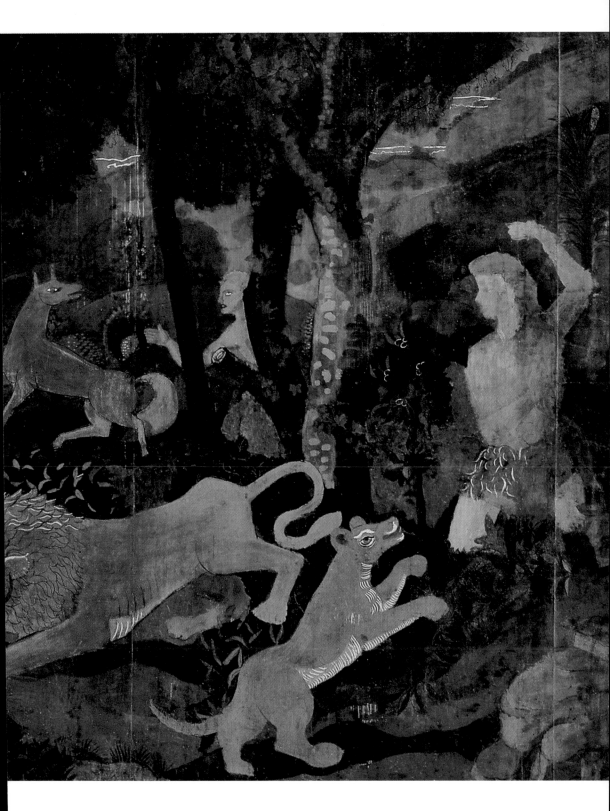

印證了這句話，特別他一九五三年的〈自畫像〉，抽著煙斗的德朗 圖見7頁
拒絕與人爭辯，但臉部的孤獨與惱怒不言可喻。

　　晚年悲愴的德朗在繪畫的技巧上漸以罕有的單純與無心來從
事。筆觸鬆放了，線條流暢不猶豫，一種威尼斯畫派的流動感，一
種飽滿的節奏，如最後的丁多列托般的自由，而他從不放棄形象，
如這時代的許多畫家之步向抽象，他說：「若沒有形象，無法顯示
任何。」

　　德朗個人雖自社會交誼中退隱下來，仍然作諸多的展覽活動，
如巴黎、紐約、倫敦、巴塞爾等地的展出。歐美各地的野獸派回顧
展，包括在威尼斯雙年展野獸派大展，特別都不忘邀請德朗。除繪
畫外，他以鐵、銅片、鋅、鋁等雕塑小人像或其他物件，作書籍插
圖，以及倫敦、巴黎歌劇院和普羅旺斯音樂節的重要歌劇、芭蕾舞
的布景和服裝設計。

　　一九五三年，德朗眼部有疾，健康衰退，冬天又患氣管炎。隔
年年初腦血栓，雖度過險境，德朗身體精神已大損。七月中，香孛
西家附近一輛汽車將他撞傷，延至九月八日逝世，葬於香孛西。同
年十二月至隔年的一月巴黎現代美術館舉行德朗回顧展，展出一百
七十九件作品。至於德朗的古今藝術品收藏則分成四次在德盧奧拍
賣場拍售，另一次拍賣其藏書。

夏圖及鄰近風光

　　「夏圖，我是在那裡出生的。」一九四七年巴黎賓格畫廊德朗的
畫展目錄上，他自己這樣的呼喊寫出。夏圖位於巴黎西北郊，若如
弗拉曼克所說野獸派繪畫起於他與德朗之相遇，那麼夏圖可以說是
一個野獸主義的發源地，那裡德朗與弗拉曼克共租一畫室，二人在
該地與鄰近的小鎮畫下美景。

　　德朗留下來最早的作品有一八九九年的兩幅風景：〈卡里耶爾 圖見48頁
之路〉和〈年輕時代的風景〉，同是畫夏圖近郊之景，另外同年畫
的一幅〈葬禮〉，一直為馬諦斯收藏，則是畫他在夏圖看到的送葬 圖見49頁
景象。夏圖鎮主要的街道上，盡頭是教堂，黑衣的送葬人魚貫步向

年輕時代的風景　1899 年　油彩畫布　54 × 75cm

教堂。德朗這時的色調已傾向明亮，且筆觸相當流暢有力，年輕的他可能自印象主義莫內等人的畫中學到某種運筆用色。由此畫還可以看到較後德朗喜愛用的深透視構圖，如一九〇四至〇五年畫的

圖見 50 頁

〈貝克的飯店〉。

當野獸派發展成形之後，德朗寫道：「人家叫我們『野獸』，因為在夏圖，我們高聲吼叫，那是我們的叢林。」德朗在他的出生之地，四處遊走，特別他看環繞這小鎮的塞納河，河邊的樹，冬日枝幹

圖見 52、51 頁

光禿，夏時綠葉茂盛，如〈河〉、〈老樹〉、〈河邊的樹與風景〉，這些畫由略微粉狀的顏料繪出，各層次的鮮綠與暗綠、鈷藍、淺藍、白、淺黃、橘紅和朱紅，不規則的筆觸與顏色片交疊，如此把

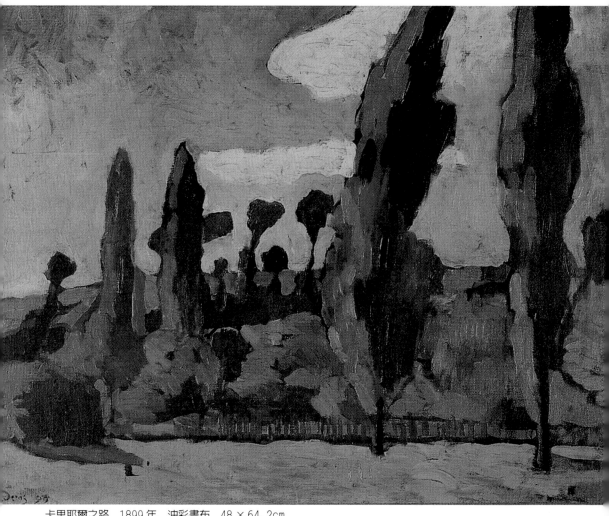

卡里耶爾之路　1899年　油彩畫布　48×64.2cm

　　自然轉述出來，不特指某個時刻的狀況，而是籠統的感知。這時德朗的畫不十分寫實，更避免印象主義畫家的手法，他寫信給弗拉曼克說：「這些畫家的大錯誤是要把瞬間的感覺表現出來。」德朗要的是以想像將觀察到的通過感受來統合出某種視面。色彩上德朗受他此時熱中的梵谷所影響。

　　即便畫冬景，年輕德朗所用的色調也十分熾熱，除〈老樹〉一畫外，〈雨中風景〉和〈夏圖之雪〉都不寒冷，而且由於色彩之衝擊，造出一種冬日霧氣的氛圍。德朗他畫秋景，那是〈貝克的塞納 圖見53頁

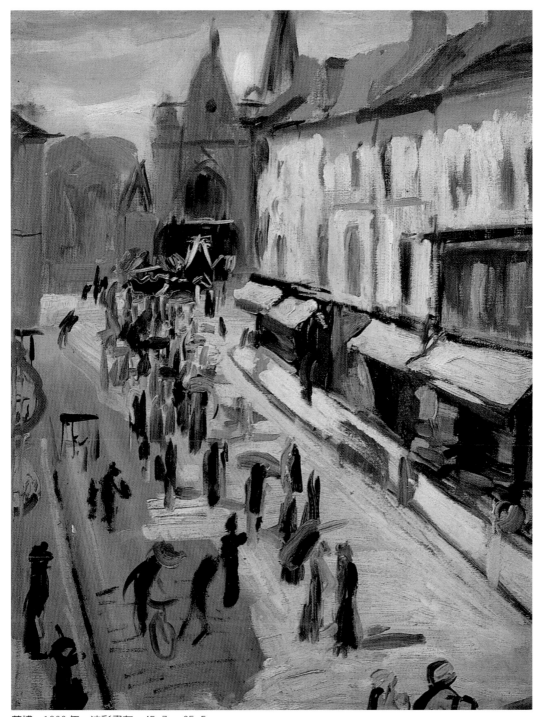

葬禮　1899 年　油彩畫布　45.7 × 35.5cm

50

河邊的樹與風景　1904～1905 年　油彩畫布　60 × 80.5cm

河〉，塞納河岸與河中島的樹轉爲褐紅，河上停著平底船，岸上行走活潑的人。〈貝克的橋〉更是栩栩鮮活的一片景象，貝克橋邊的卸貨工人、挑夫、閒遊者、趕馬車的人，他們各式的姿容見證了德朗之善於觀察的能力。〈春天的葡萄田〉是另一番法蘭西島的景象，阡陌的田地、田邊小徑上停放著犁，天空雲朵捲曲，德朗以拉長的筆觸與較暗的色彩來表現，這又另受著梵谷墨水素描的影響所繪。

貝克的飯店
1904～1905 年
油彩畫布　65 × 50cm
（左頁圖）

科里烏的燦爛

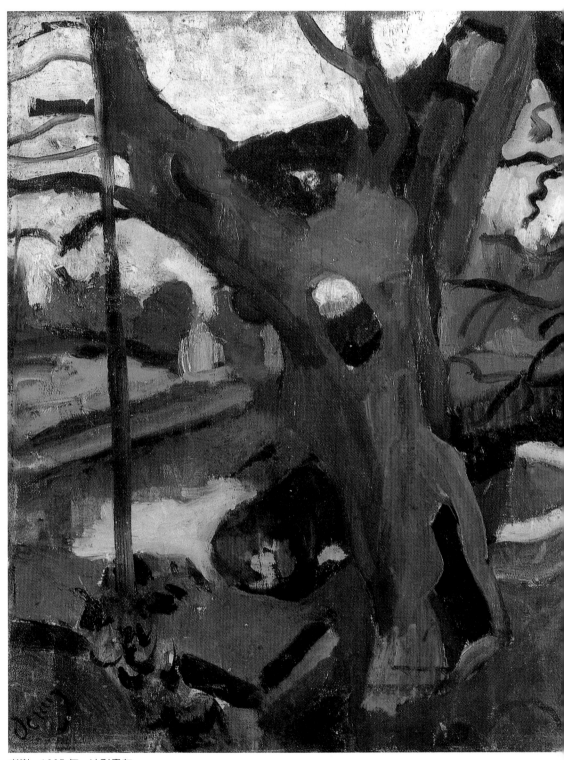

老樹　1905 年　油彩畫布

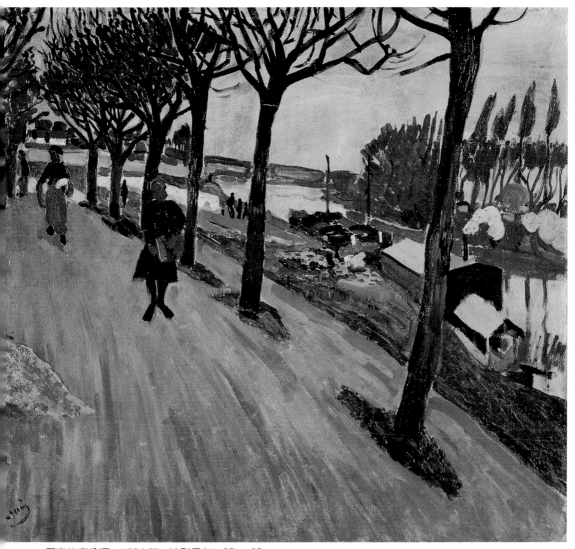

貝克的塞納河　1904 年　油彩畫布　85 × 95cm

　　印象主義者開始戶外作畫，到諾曼第或布列塔尼的海岸搭起畫
架，這個傳統延續下來，至野獸派畫家，地中海濱風光的吸引取代
了法國北邊海岸。德朗最早年也去布列塔尼，一九〇五年以後，則
受蔚藍海岸召喚，常來往於巴黎與法國南方。馬諦斯由科里烏寫信
給德朗：「我不知如何才能勸動你，來這裡住一段時候，這對你的
工作是絕對必要的，你在此會有最有利的條件，而你的工作將使你

獲益良多。」德朗被說動了，自巴黎啓程，一去三個月，帶回最能代表野獸主義的繪畫。

德朗與馬諦斯開車四處尋獵可畫之景，從科里烏的小山上俯瞰，或是自一個叫勃拉馬區的一座樓屋的露台上眺望，那屋是馬諦斯的朋友，一位葡萄園主的別墅。他畫該鎮的全景港口、燈塔、郊區房屋、遠處的小山、近處的樹，張著帆或直立著桅桿的船、岸上工作的漁夫、來往的行人、閒坐者。這些在德朗的畫筆下，呈現出多彩燦爛的景致和生動活潑的氣象。

科里烏的油畫，結構都十分富變化而完整，有水平式、垂直式、對角線或循環式，構圖充滿張力，在色彩運用上，德朗部分用了畫夏圖和貝克的塞納河之繪法，一種對比色線與色面的相交錯，而色感更明亮豐富，如〈科里烏郊區〉一列直著紅桅桿的船與淡藍水面的比照，另外屋頂、屋牆、屋窗、紅色與綠黃色片或點觸之對比，以及人的面部之紅色突出於街面的表現都令人看來興高采烈。〈科里烏全景〉寶藍的海與橙紅的屋頂與山丘對峙，烈日下，地中海仲夏正午之景眩人耳目。這樣的畫讓人想到梵谷的阿爾鄉村風景或其他畫作，有力的筆觸蠕動出節奏，強烈燦爛卻沒有梵谷的悲愴之感。

一九○○至○五年間，德朗可能看過秀拉的海景畫，又在獨立沙龍裡見過席涅克與克羅斯的作品。德朗在科里烏與馬諦斯並肩作畫之時，一定也討論到新印象主義的技巧。然而德朗在這些影響之前保持著大的自由，他寫信給弗拉曼克說到分色的技巧：「我完全與其保持距離，我差不多不再用這個方法，這方法在一個明亮和諧的圖面上是邏輯的，但在某種有意造成的不和諧中求表現時便不適用了。」因而德朗在色斑上加入許多有節奏的色面和線條。〈科里烏的船〉，一大片海水以鈷藍、寶藍，和天藍與紅、黃、綠粗短筆觸交疊。三幅名為〈科里烏港口〉的天空，海水與燈塔都是各種對比色之疊列而成，或色斑觸點於白底的畫布上，至於像〈科里烏的漁夫〉，色斑變成一些蠕動的筆觸。〈曬帆〉、〈科里烏的帆船〉則是混合技巧的構成，〈曬帆〉一畫，畫面多留白，十分鮮亮，充滿法國南方夏日幸福之感。

圖見 60 頁

圖見 62 頁

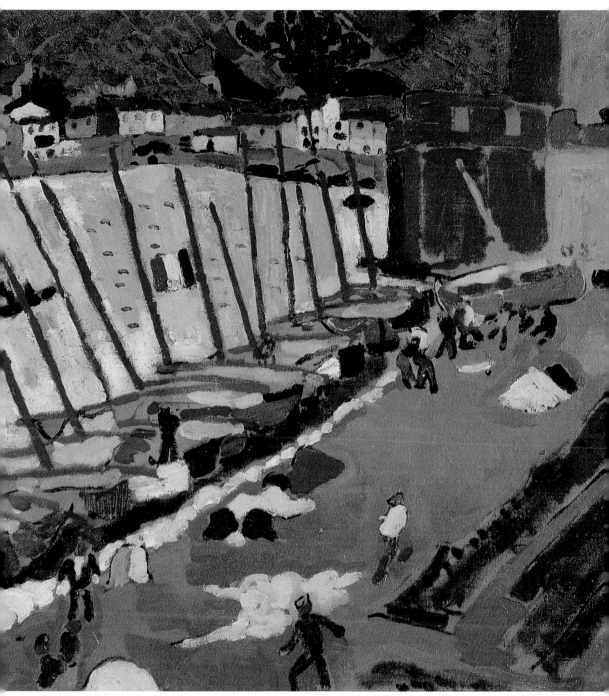

科里烏郊區　1905年　油彩畫布　59.5×73.2cm

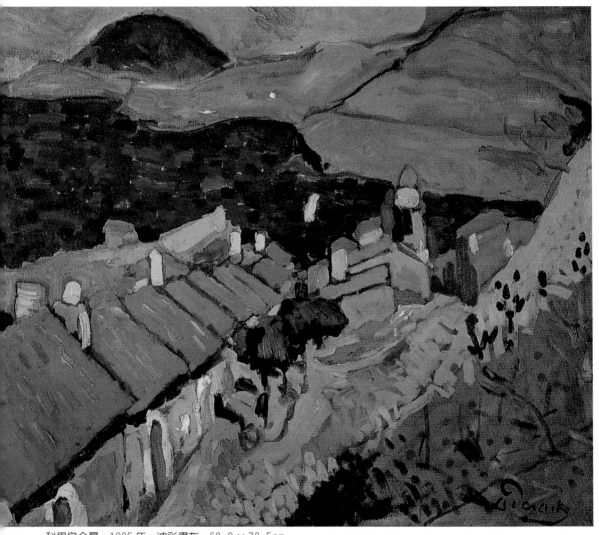

科里烏全景　1905 年　油彩畫布　60.2×73.5cm

倫敦幸福美景

　　莫內一九○四年在巴黎丟朗・魯爾畫廊展出倫敦景色的畫作之後，德朗步著他前輩的路子，在一九○五年的最後幾星期去了倫敦。接著在第二年一月底至三月底第二次再去。那是畫商伏拉德出資讓他到那裡作畫。德朗寫說：「伏拉德先生送我到倫敦要我爲他畫一些畫。他在倫敦住了短短的一個時候，對倫敦十分醉心，想要有些那邊氣氛的畫……希望我能繪出像克勞德・莫內那樣動人的

科里烏的船　1905 年　油彩畫布　60 × 73cm

新作品。」

　　首次到倫敦，德朗只作了四幅畫，第二次則畫了廿六幅，不知道伏拉德對德朗自倫敦帶回的畫感想如何，似乎首次的畫作，讓伏拉德滿意，才讓伏拉德要德朗第二次再去。德朗兩次的倫敦畫作，伏拉德都全部照收，付清款項，但是很奇怪地伏拉德從來沒有爲德朗的這組畫作公開展覽。兩次到倫敦，德朗畫了泰晤士河的景色，陽光映照水上，河上的橋，岸邊的船，河東邊與西邊一些高大的建

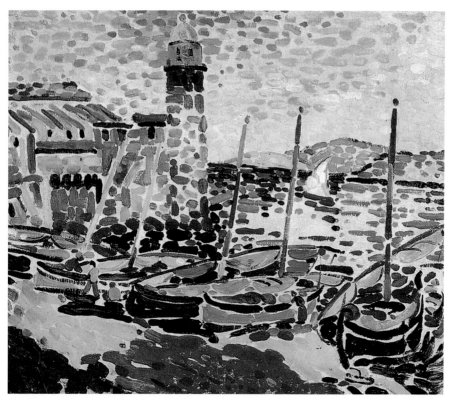

科里烏港口
1905 年
油彩畫布
47 × 56cm

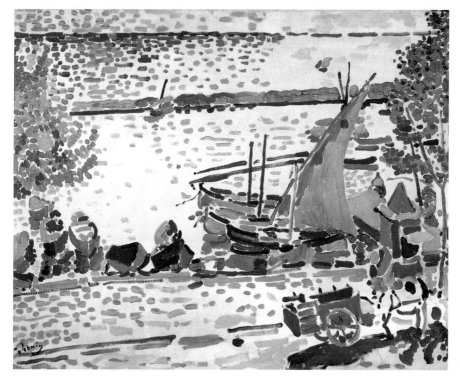

科里烏港口
1905 年
油彩畫布
60 × 73cm

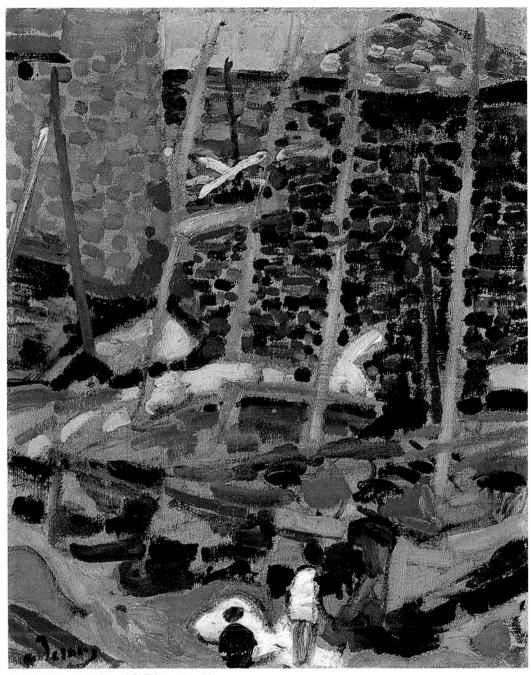

科里烏港口　1905 年　油彩畫布　46 × 38cm

科里烏的帆船　1905年　油彩畫布
81 × 100.3cm

曬帆　1905 年　油彩畫布　82×101cm

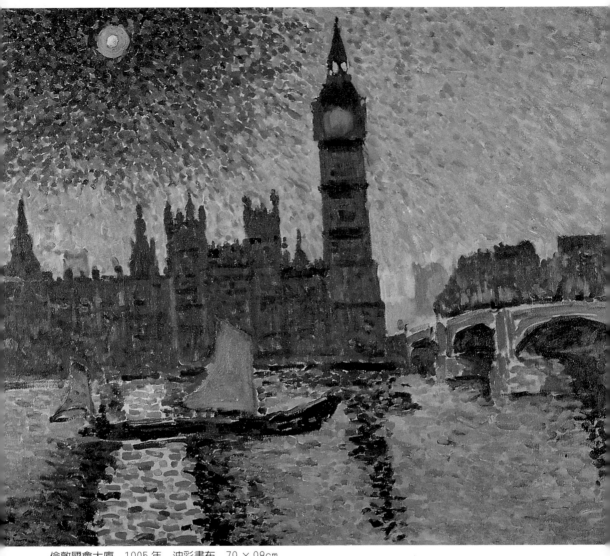

倫敦國會大廈　1905 年　油彩畫布　79×98cm

築，如西敏寺、國會大廈、聖保羅大教堂還有一般倫敦街景。

　　德朗首次畫倫敦，莫內的影子，揮之難去。「談到莫內，無論
如何，我是崇拜他的，甚至由於他的一些錯誤。……然而難道他沒
有理由以他瞬間即逝的色彩營造出那自然的印象，那不能持久的印
象，難道他不能如此來增強他繪畫的特性，我呢？我尋找另一些東
西，那即是相對於他的，固定的、永恆的、完整的東西。這該死的

太陽光照水面之景，倫敦的冬天　1905年　油彩畫布　80×90cm

繪畫讓我十分受苦，不知道應將生活的複雜面全巢傾出，或是自己
將之綜合再現。」第一次倫敦之作，如〈倫敦國會大廈〉和〈太陽
光照水面之景，倫敦的冬天〉，德朗避免不了莫內的印象，但色彩
強烈得多，應是想到席涅克新印象主義分色對比的原則，雖然德朗
也極力想避開如此。

圖見66、67頁　　　第二次倫敦之作，最初的幾幅如〈倫敦，黑修道士橋〉、〈國
會和西敏寺橋〉或〈泰晤士河景〉色調清明和諧，由比較大片的平
塗色面排疊，混合了一些淺淡的色斑，畫面寧和愉快。畫到〈倫
圖見68、69頁　　　敦，查令十字橋〉、〈泰晤士河上的橋〉、〈倫敦泰晤士河〉或〈倫
敦池〉則野獸主義的色彩突顯冒出。岸邊橋船身，與桅桿以豔紅和
藍紫相對照，綠色的建築矗立於鮭魚紅的天空，藍綠波紋的河水因

65

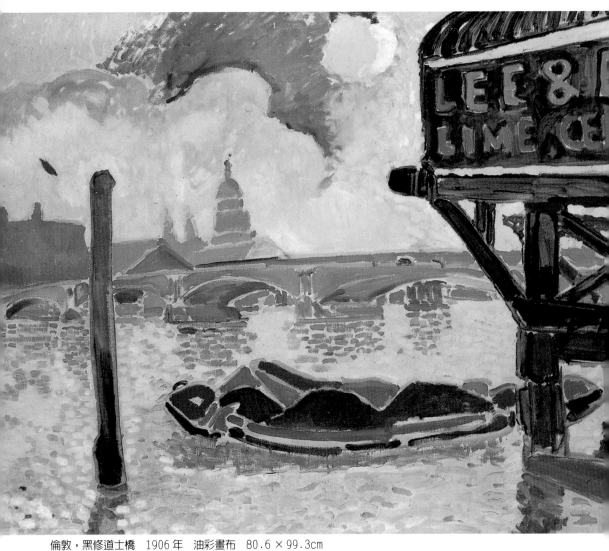

倫敦，黑修道士橋　1906年　油彩畫布　80.6×99.3cm

國會和西敏寺橋　1906年　油彩畫布　73.7×92.1cm（右頁上圖）
泰晤士河景　1906年　油彩畫布　73.3×92.2cm（右頁下圖）

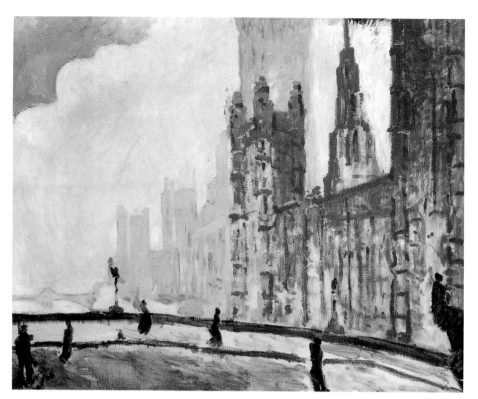

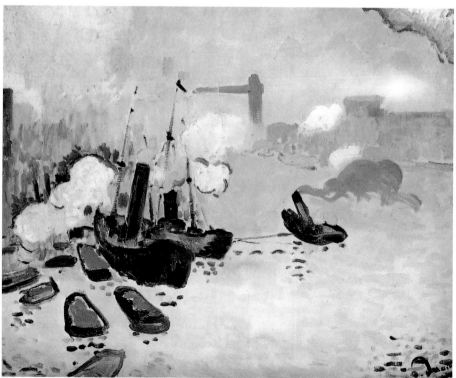

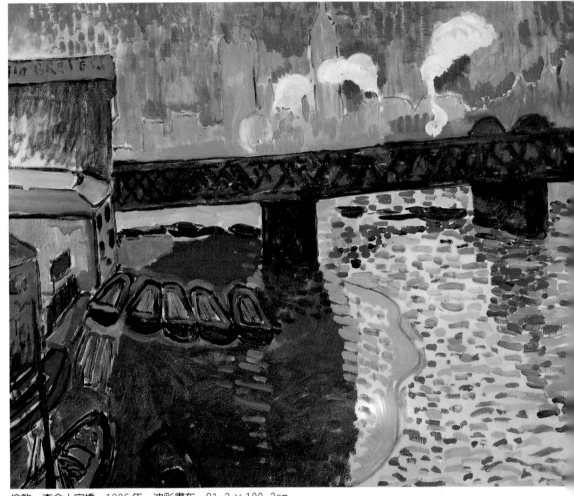

倫敦，查令十字橋　1906 年　油彩畫布　81.3×100.3cm

太陽光照，轉成黃橙或黃綠的色斑，德朗畫這些畫時是一九〇六年
的二、三月間，倫敦的冬季尚未結束，而這些畫生氣蓬勃令人振
奮。德朗終於在此找到如何來表現「生活的複雜面」。他全心致力
於色彩，只有色彩能表達「我的感情，我的感覺中諸多的騷動。」
他寫信給弗拉曼克說：「我並不注定在哪裡就畫哪裡，我的想法與
我活動的身體是分開的。」他又說：「重要的是，我要在內心深處
保持鎮定，而我的幸福即是我可達成的宇宙之創造。」「美該是一個
沉靜時的領悟」而「幸福是一種自私、一種自我的享樂。」

倫敦池　1906 年
油彩畫布
65.7×99.1cm
（右頁上圖）

倫敦泰晤士河　1906 年
油彩畫布　66×99cm
（右頁下圖）

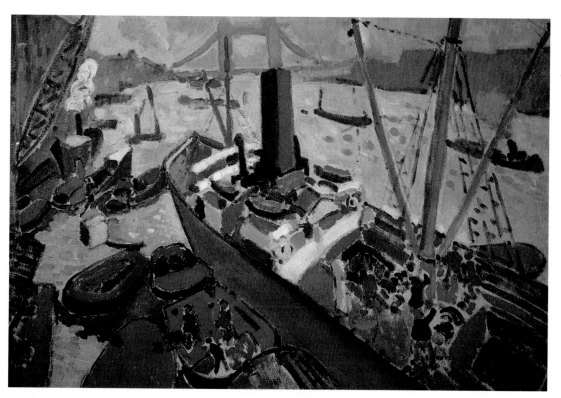

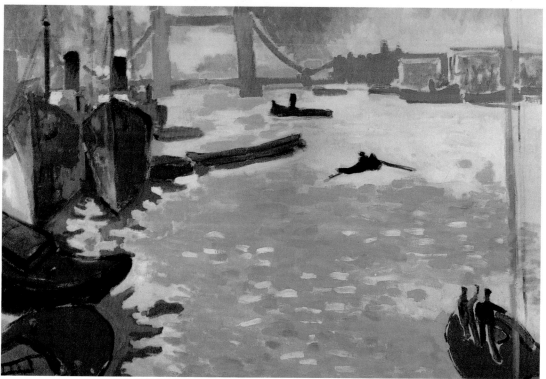

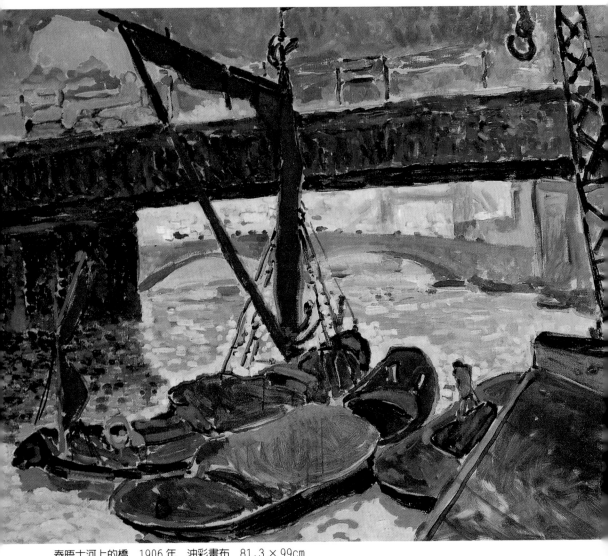

泰晤士河上的橋　1906年　油彩畫布　81.3×99cm

野獸派及之前的人物

　　早年便爲父母親畫像，伴隨德朗終生的一幅〈藝術家父親的像〉
沒有簽名，也沒有署名日期，大約是一九〇四至〇五年畫的，父親
沒有穿奶品商的工作服，而是戴毛氈帽，著襯衫外套打領結。父親
臉龐酷似安德列‧德朗本人，上眼皮和眼囊都浮腫，眼神內斂又探

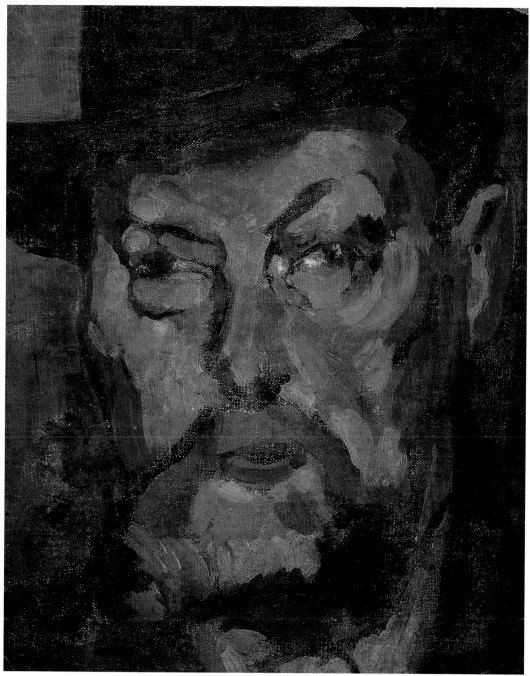

藝術家父親的像　1904〜1905年　油彩畫布　28.5×23.7cm

向遠處。不同於畫家，父親留有鬍鬚，更顯曾爲鎮代表的莊重。這畫的畫法可看到德朗最早人物畫〈蘇瑞恩舞會〉的臉孔著色法，而筆趣色彩自由豐富許多。有人認爲德朗作此畫前可能看到塞尙一八七二年的一幅自畫像，或馬諦斯一九〇一年畫的〈貝維拉庫阿的畫像〉。圖見 17 頁

　　自十九世紀末，獨立沙龍的畫家群都喜歡畫人像，也許又受了梵谷影響的關係，野獸派的畫家們都互爲對方畫像。弗拉曼克爲德朗畫了一幅，而德朗畫了三幅弗拉曼克的像。其中一九〇五年畫的，弗拉曼克終身保有，可能因這畫最能表現他的強猛性格，畫中弗拉曼克的臉龐寬大，紅光滿面，橘紅的鬍鬚與頭髮，黑色的禮帽與白襯衫領，暗綠外套與背景的橙黃都暗示出弗拉曼克強烈的個性。弗拉曼克野獸派的典型，由德朗野獸派的畫法繪出。

　　德朗同樣地爲馬諦斯畫了三幅像，馬諦斯則回敬一幅。那是兩人一起在科里烏的那個夏天所作。德朗畫馬諦斯抽著大煙斗的一幅，由大筆觸強烈的對比的顏色緊密構成，把馬諦斯畫得十分專注凝神，光著腳坐在小摺凳上，手撐著木桌的馬諦斯的像亦若有所思，這畫也由斑斕的色彩筆觸構成，兩幅都十分野獸派。另一幅藍衣綠褲紅鬍子拿畫筆的馬諦斯，則瞪大著眼像個野人，這幅也許還沒有畫完，許多處似待增填顏色，但也可說與德朗此時科里烏風景畫上的留白有相通之處。圖見 74 ～ 76 頁

　　德朗一生大概繪有十二幅自畫像，其中六幅成於一八九五至九八年間與一九〇三至〇六年間，兩幅畫家在畫架面前，接近傳統肖像法。一九〇三年畫的〈戴軟帽的自畫像〉，高更的影響更爲顯著。這一年高更在大溪地去世，十一月，伏拉德的畫廊展出四十幅高更的作品，馬諦斯與馬楷創立秋季沙龍，也展出高更十二幅畫作，德朗兵役期間，可能請假到巴黎來看了。〈戴鴨嘴帽的德朗〉圖見 77 頁是德朗這些自畫像中較後的一幅，一九〇五至〇六年間畫的，畫中德朗的形象近似高更，稜角的臉，大鷹鉤鼻，突出的顴骨，還有鬍鬚。自高更去世以後，巴黎幾個畫廊都展有高更自畫像，一九〇六年，秋季沙龍更有高更回顧展，這些德朗都注意到。

　　夏圖時代的好友呂西安·季貝後來成爲建築師和業餘畫家，是

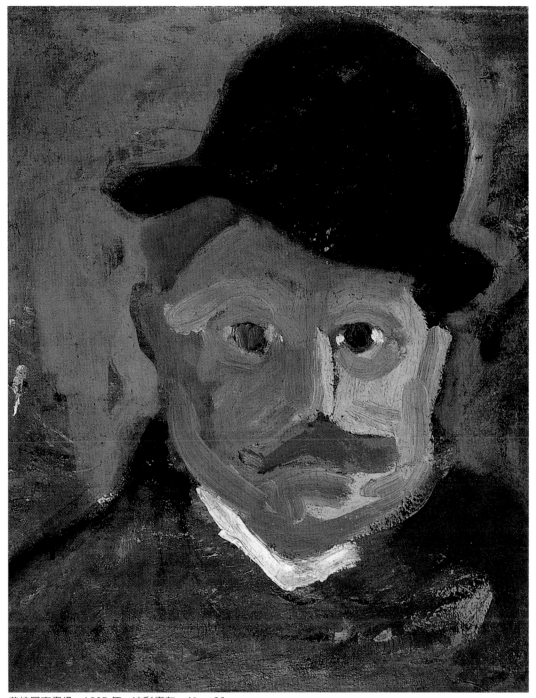

弗拉曼克畫像　1905 年　油彩畫布　41 × 33cm

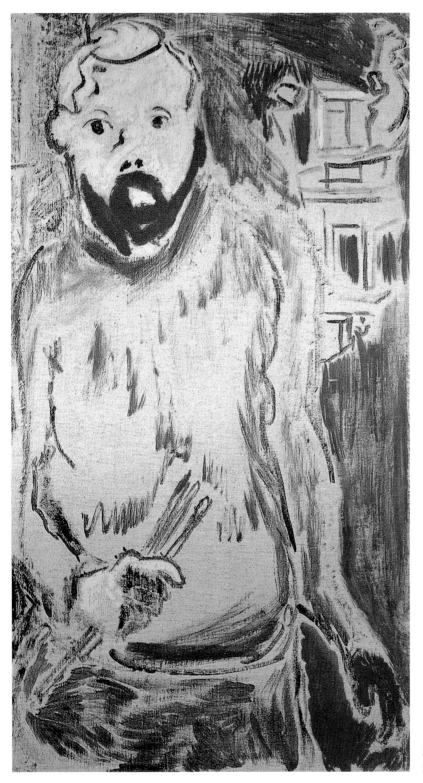

馬諦斯畫像　1905 年
油彩畫布　93 × 52.5cm

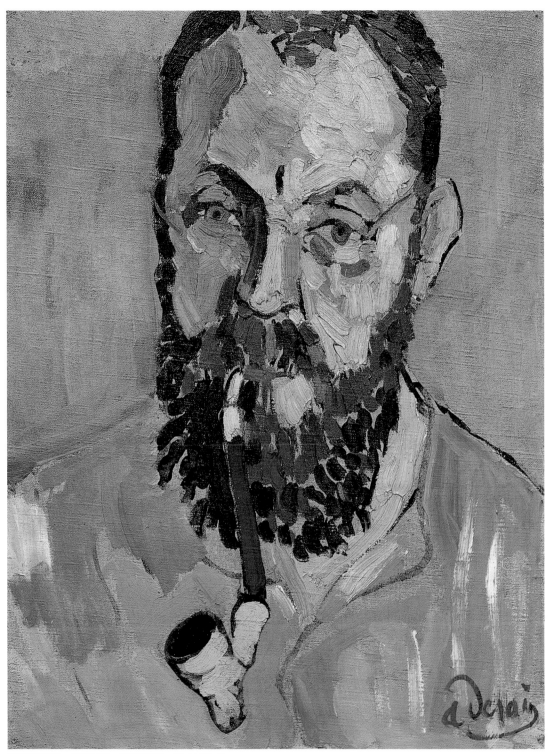

馬諦斯畫像　1905 年　油彩畫布　46 × 34.9cm

馬諦斯畫像　1905年　油彩畫布　33.6×41.2cm

最先收藏德朗和弗拉曼克作品的人，他至少購有德朗十二幅作品。
德朗為他畫了不只一幅的像。一九○五年所畫是德朗這個時期構圖 圖見79頁
十分完整的畫，人物有體積感與背景拉出某種空間，近似十九世紀
肖像畫的畫法。一九○六年的〈披著襯衫的女子〉或名〈跳舞女郎〉 圖見78頁
則受羅特列克的影響，而色彩十分野獸主義。德朗與弗拉曼克年輕
時，口袋裡沒有什麼錢，居然也能請到兩位跳舞場的女子來畫室午
餐並作模特兒。

　　想以大畫幅參加沙龍引起評論家注意，德朗著手了幾幅田園風

戴鴨嘴帽的德朗　1905～1906年　油彩畫布　33×25.5cm

披著襯衫的女子（又名〈跳舞女郎〉） 1906 年　油彩畫布　100×81cm

季貝畫像　1905 年　油彩畫布　81.3×60.3cm（右頁圖）

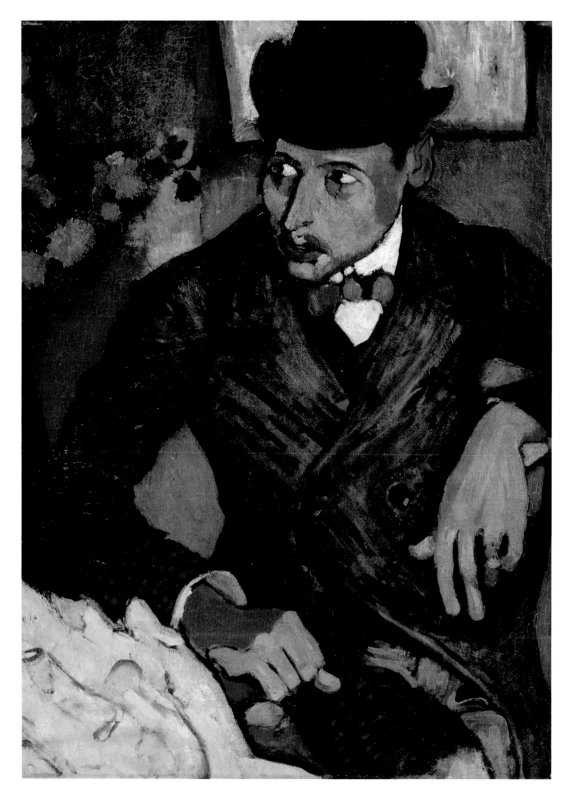

舞蹈　1906 年
油彩畫布
175 × 225cm

味又帶寓言性質的人物場景畫。如一九〇五年參加獨立沙龍的〈孤獨〉和〈深沉的平安〉，一九〇六年參加秋季沙龍的大幅水彩畫〈寧靜〉等。〈構圖，黃金時代〉是這類畫的代表，主題來自十六世紀拉丁詩人奧維德的〈蛻變〉，有人認爲德朗畫這種畫與前些時認識了一些新象徵主義的詩人有關，也有人說是馬諦斯於一九〇四年冬天畫的〈奢華、寧靜和享樂〉直接激勵了德朗。此畫兼有嵌瓷與點描派畫法的特色。

一九〇六年的〈舞蹈〉是〈構圖，黃金時代〉一路下來的象徵圖見80、81頁主義式的作品，此畫又名〈印度壁畫〉，三、四位女體在光亮燦爛的伊甸園中舞動。此畫已走出點描派範疇，而成爲野獸派人物畫的名作，然而在造形上不免仍受著高更的土女，摩理斯·德尼的〈繆斯〉中之一人或德拉克洛瓦〈阿爾及爾的婦人〉等的暗示。

〈列斯塔克的小酒館〉色感近〈舞蹈〉一畫，同爲野獸派人物場景畫的代表，只是主題完全不同。是德朗一九〇六年在列斯塔克看到的一個普通法國南方的景象，一個女子自小酒館走出，提著水罐要去泉邊汲水。畫中原綠與原紅、黃與寶藍、靛藍兼夾其他有亮度之暈色的對比，鮮豔活澄觸動人心。

〈草地上的三人〉的畫，德朗則將光集中於三個裸體身上，人身圖見186頁的黃、橘紅、朱紅和暗紅，與草地的新鮮之綠作出明亮的對比，畫上緣的暗藍與畫中的幾抹暗綠又使畫面穩定和諧，此畫的特色在於沒有或只有極少的輪廓線，讓光更形滿溢畫面。這幅畫可能依據了德朗在服兵役期間自己與兩位同袍在小山丘上拍之照片所作，左邊是德朗自己。

卡西斯與馬提格的強猛景色

在馬諦斯「好像什麼都不懷疑」，在弗里茲和勃拉克作畫感到「十分幸福」的時刻，一九〇七年的德朗陷入不安的思考，他寫信給弗拉曼克：「我正處危機，不能畫出恰到好處的作品使我身心俱疲，什麼都沒有畫或只作一些草圖。」一兩年前在科里鳥、倫敦和列斯塔克所繪的顏彩繽紛、鮮豔亮麗的作品不再滿足他。「運用色

靜物　1910年
油彩畫布　92×71cm
巴黎市立現代美術館藏

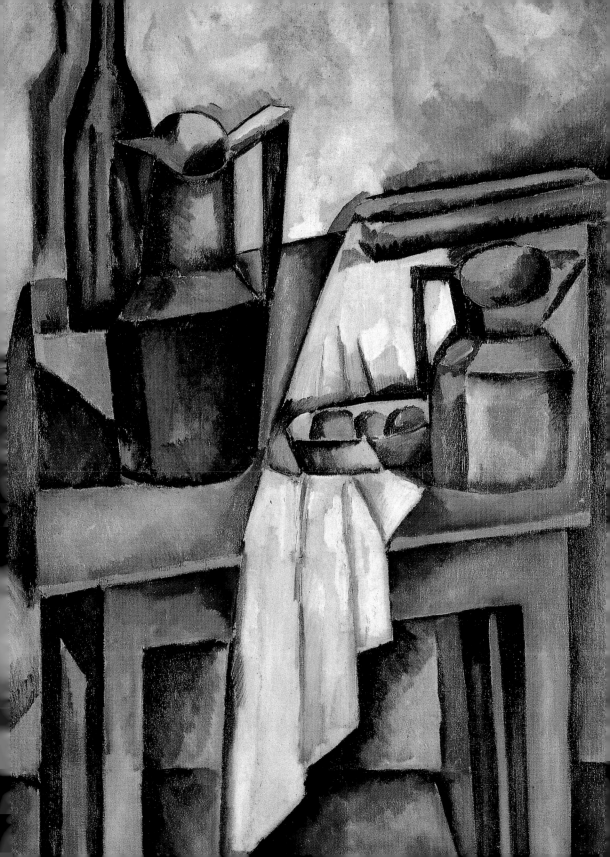

卡西斯松林　1907年　油彩畫布　54×65cm

彩作畫直到現在，只讓我們以為那是純粹理所當然之事，但我不相信那是最佳作畫之途。」這句話意味著德朗想到繪畫除色彩之外，還有其他問題。

　　德朗一九○七年的五月到八月主要在卡西斯活動，第二年夏天在馬提格的活動則延長到十一月。首先主題改變了，卡西斯如科里

馬提格　1907年　油彩畫布　72×90.5cm

　　烏和列斯塔克一樣是地中海岸的漁人小村莊，而陡峭的環海山丘更
見蒼野之趣，德朗探向內陸景色思考，甚至於馬提格較大的海港活
動，德朗只少數描繪，而是對其赤土的坡地，茂密的植物備加注
意，在其中挖掘出南方豔陽下另一種蓬勃的生命之力。畫家雖仍依
賴著色彩，但多轉用較強猛而沉重之色。除此他運用起黑線條，把
景色圈起，讓這種輪廓線與帶著筆觸的對比色塊，協調出新的體積
與質量感。

　　一九〇七年德朗最初畫〈卡西斯松林〉和〈馬提格〉，黑色線

山中之路　1907年　油彩畫布　80.5×99cm

條已出現，但體積感色塊尚未明顯呈現。然兩幅的色感都已脫離過
去原色的紅、橙、黃、正綠、正藍以及留白的對照。〈卡西斯松林〉
構圖上接近一九〇四至〇五年的那幅夏圖時期的〈河邊的樹與風
景〉，但耀眼的朱紅、檸檬黃與鮮綠已不復在，代之以籠罩著黃褐
色光的土黃、暗橙、褐、褐綠等的筆彩。〈馬提格〉畫中的港口，
海面仍以分色法的短筆觸畫出，但屬暈色間的層疊而非對比色互

圖見51頁

近卡西斯之景　1907 年　油彩畫布　46×54.9cm

照。同年的〈山中之路〉與〈近卡西斯之景〉都是半圓形之構圖，
讓人看來如開車繞遊山中之感，前者特色在於青紫、橙紅與綠之對
比，在黑線條的圈繞中顯出特有的嫵媚，後者的色感則沉靜持重。
一九〇七年的〈卡西斯的柏樹〉以黑與墨綠線條劃出三個色面，顏
料乾塗，顯出南方時或出現的乾燥感。

　　德朗在卡西斯和馬提格兩個夏天的風景，最突顯搶眼的是一九
〇七年的題名為〈卡西斯風景〉與一九〇八年的〈馬提格風景〉這
樣的畫面。眩亮猛烈的土黃色的山坡地與房屋，蒼鬱黛綠的樹以及
一抹青天或藍水，色彩強猛，物象簡約而碩大，是德朗作品中特殊

圖見 88、89 頁

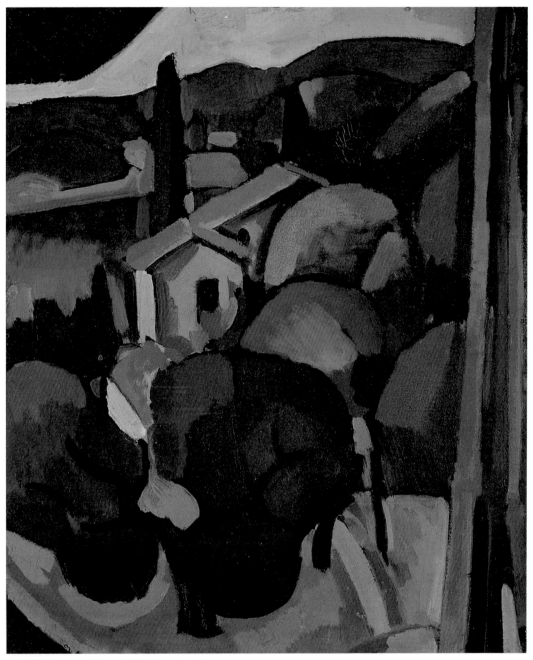

卡西斯風景　1907年　油彩畫布　61×50.8cm

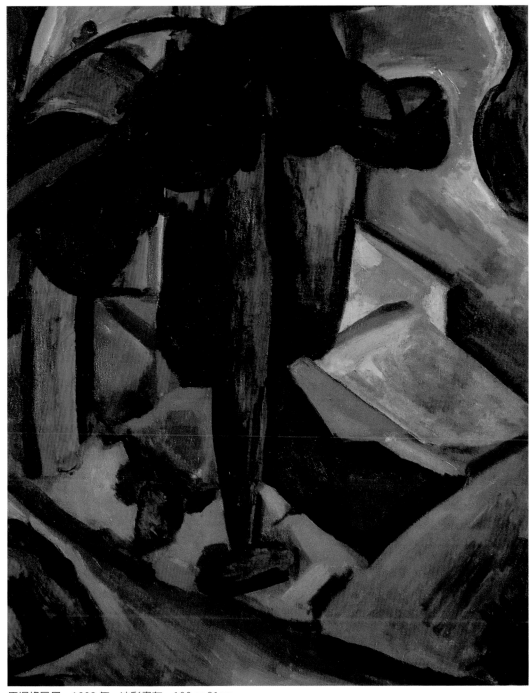

馬提格風景　1908 年　油彩畫布　100 × 81cm

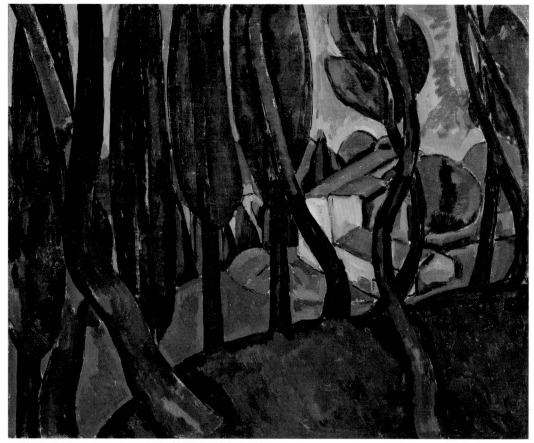

馬提格的森林　1908～1909年　油彩畫布　82.6×100.3cm

有力之作。一九○八至○九年的〈馬提格的森林〉赤紅土的山坡
上，柏樹或其他植物蜿蜒而生，背光而立，樹間向陽的紅頂屋居，
看似大熱天的傍晚之景，燥熱而沉鬱。

塞尚傾向的浴女與風景

　　一九○六至○八年間，德朗所作的水彩、木刻和陶器的作品中
裸體是優先的主題，油畫方面，裸體也有重要呈現，其中一九○六
至○七年所繪現存於紐約現代美術館的〈浴女〉，一九○八年所繪
的〈浴女〉和一九○八至○九年所繪，現存於布拉格國家藝廊的〈浴　圖見29頁

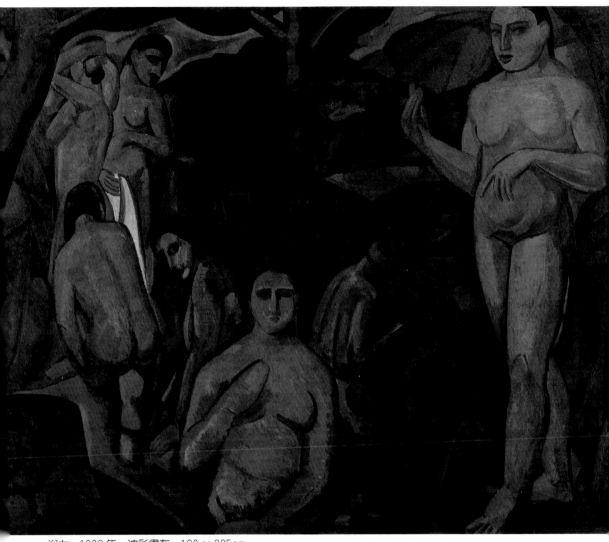

浴女　1908年　油彩畫布　180×225cm

圖見92頁　女〉三幅畫，可以看出德朗在當時作為一個前衛藝術家的意願。我們見到野獸派者德朗，也見到為何德朗在立體主義和原始主義之誕生扮演了一個主要角色。

　　現存於紐約現代美術館的〈浴女〉參展一九〇七年三月的獨立沙龍時，與馬諦斯的一幅裸體畫排展一處。路易・烏塞勒形容馬諦斯的畫說：「醜陋的裸身女子，伸躺在不透明的藍色草地上，在棕

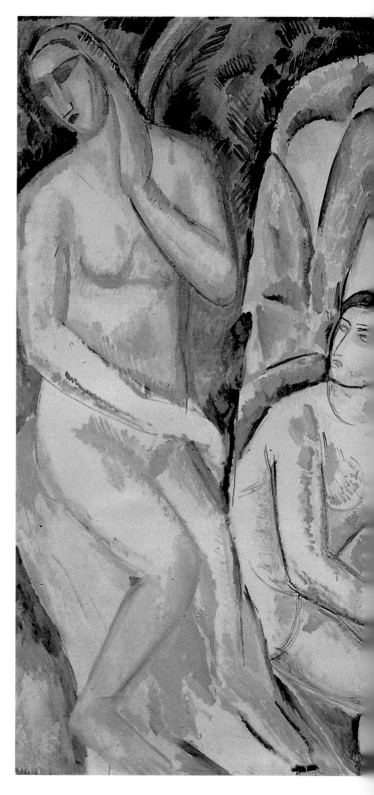

浴女 1908～1909年
油彩畫布 180×230cm
布拉格國家藝廊藏

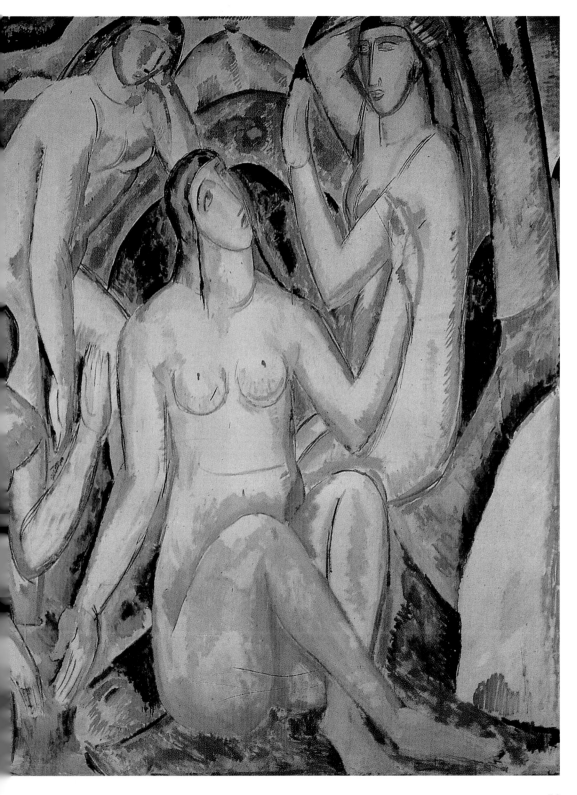

欄樹下……色彩很粗暴。」而「德朗先生簡陋的野蠻女同樣把我嚇倒，浴女的身軀塗上塞尚式的大理石紋，而陷在陰丹士林藍水中。」這畫德朗開始受到塞尚的影響，顏色上仍然是馬諦斯式的，特別橘黃色裸體出示於藍色背景前，十分野獸派。

　　一九〇八年所繪的〈浴女〉則可看出德朗擺脫野獸主義的用色。人物造形上或受了高更的暗示或是受著黑人藝術，一說是法屬剛果，一說是加彭雕刻的影響。畫家把似乎是史前世界的八個古銅膚色的裸女呈於昏暗的世界。墨綠、赭褐色的樹林與岩石，灰藍、暗藍處不知是流水還是天空。這畫與德朗同年畫的風景〈馬提格的森林〉，用色上有相通之處，然更強猛沉重。

　　恬淡安靜的五個修長裸身女子的〈浴女〉，德朗則結合了義大利文藝復興初早期繪畫與塞尚式繪畫而成。手臂伸長是自塞尚的浴女來的，臉部、頭髮與眼睛讓人想到杜奇奧（Duccio）或喬托，畫面色彩淺淡更使人猜測德朗借用了古代濕壁畫的效果。畫商坎維勒認為這畫在某方面超過塞尚，德朗重新用了自安傑里訶（Fra Angelico）修士之後被人遺忘的繪畫方式。

　　這繪有五個修長浴女一畫的淺淡色調，德朗一九一〇年用於處理卡涅、卡達克斯等地的多幅風景上。一九一〇年的夏天，德朗與阿麗斯在盧貝新城和卡涅度假，他畫的一幅〈卡涅的房屋〉，其中淡化了的綠色與褐色之運用可以印證。另一幅名為〈卡涅〉之畫，是一幅近似藍白瓷面的單色畫，看來並未完成，因為沒有簽名，卻是這一年德朗所繪風景最近塞尚風格的一幅，其單色調的傾向，覆著藍色暈綜的物象之幾何形，以及全畫淡素的氣氛，近似塞尚之普羅旺斯的風景。

　　如塞尚一般，德朗從事一種將景物單純化，並且將之推向古典的寫繪，即是說將自然化為普桑式的藝術，這可以從在此季節所繪的〈聖・保羅・德・旺斯之景〉與〈卡涅之景〉等畫中看出。前畫暗綠、赭褐為基調的山樹與樓屋，呈於淺淡的藍天之前，很有沉靜寧雅之美。後一畫，在紅、淺赭，變化的暗綠間烘托出某種普桑式的古典之光。

　　德朗寫信給在西班牙卡達蘭省卡達克斯的畢卡索說：「老友，

圖見96頁

94

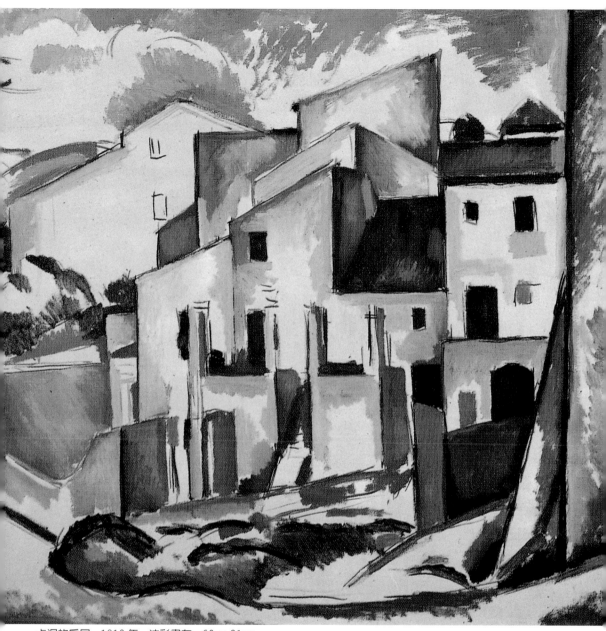

卡涅的房屋　1910 年　油彩畫布　60 × 81cm

卡涅之景　1910 年　油彩畫布　81 × 100cm

卡涅　1910 年　油彩畫布　46 × 75cm

我們計畫兩星期後來看你們，我們將自旺德勒港坐船出海到卡達克
斯過幾天，然後回巴黎。」德朗與畢卡索在卡達克斯時，兩人都畫
了卡達克斯風景，都在塞尚的影響下各自發揮。畢卡索作欄柵式的
建構，導向未來的立體派繪畫。德朗畫兩幅海邊村鎮風景，接近這
種時候他在法國卡涅所作，以幾何面組構屋景而較爲寫實，確實如
藝評家蘇東所說德朗擦身而過立體主義。

哥德時期繪畫

　　一九一一年德朗的〈桌子〉一畫，簡單素淨的瓶壺碗盤置於半

桌子　1911年　油彩畫布　96.5×131.1cm　紐約大都會美術館藏

　　　　　　　邊遮有白布巾的樸素木桌上，背景是沉暗的布簾，與灰藍幽光的
圖見100頁　窗，蕭穆莊嚴。同年的風景人物〈吹風笛的人〉，灰茫的天空下，
　　　　　　　沉鬱山村中，樹孤立拔起，鳥單飛，獨行落寞的吹風笛的人似置身
　　　　　　　中古世紀境中。這樣的繪畫讓德朗一九一一至一四年的作品被稱為
　　　　　　　哥德式或拜占庭式之作。

　　　　　　　　延續〈桌子〉的風格，一九一二年暗栗色調的〈有骷髏頭的靜
圖見101頁　物〉和藍黑調的〈靜物〉都有近乎宗教情操的深沉感，除了受義大
　　　　　　　利十五世紀繪畫的影響之外，德朗放入了十七世紀荷蘭畫派靜物的
　　　　　　　表現方式和十八世紀法國靜物大家夏丹（Chardin）的手法。接著而
圖見102頁　來的靜物畫色調較淡化的如〈十字架山頂前的靜物〉和〈有水壺的

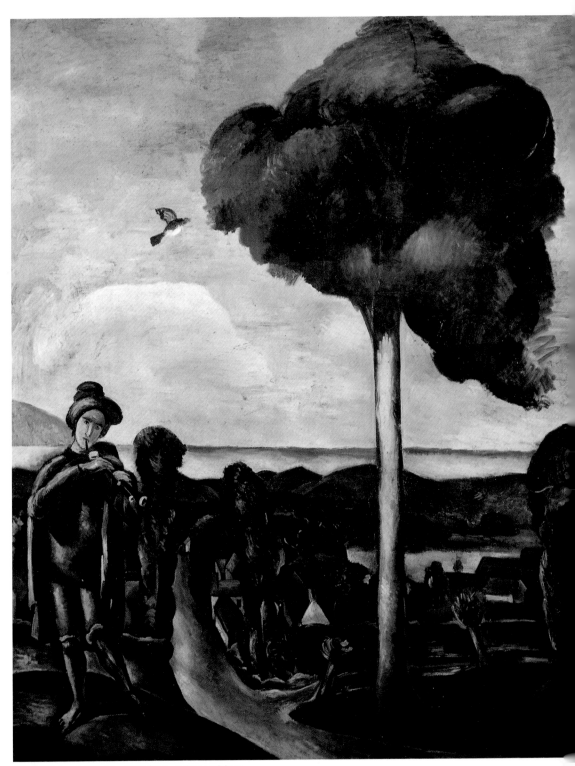

吹風笛的人　1911 年　油彩畫布　188 × 150cm

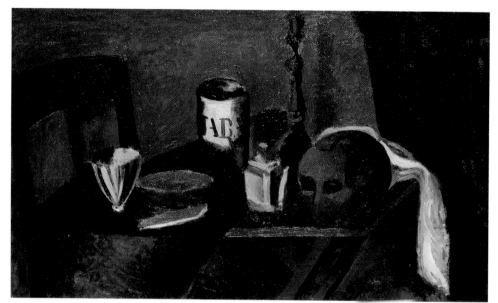

有骷髏頭的靜物　1912年　油彩畫布　72×119cm

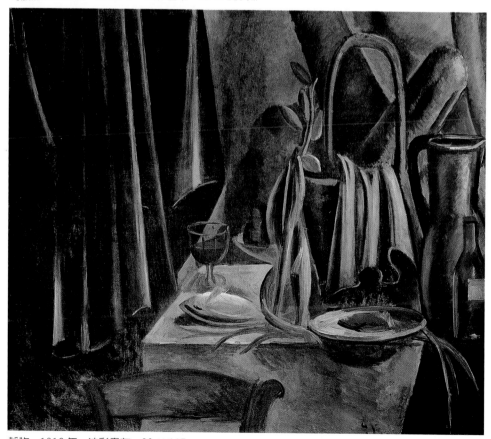

靜物　1912年　油彩畫布　99×115cm

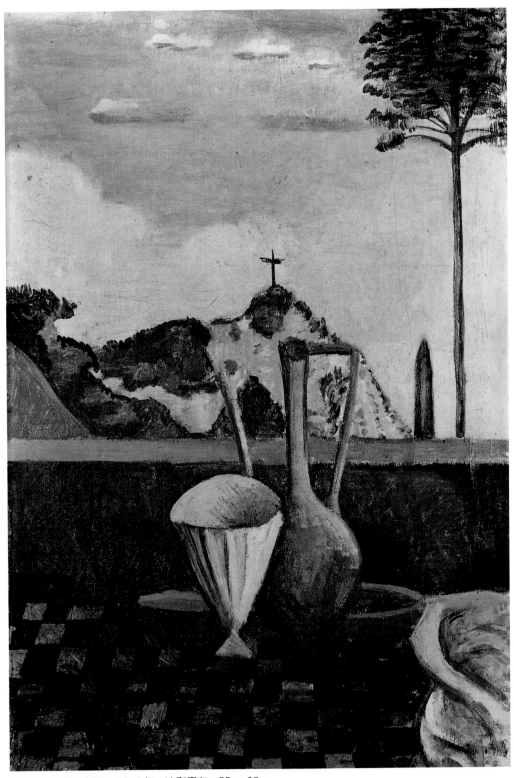

十字架山頂前的靜物　1912年　油彩畫布　55 × 38cm

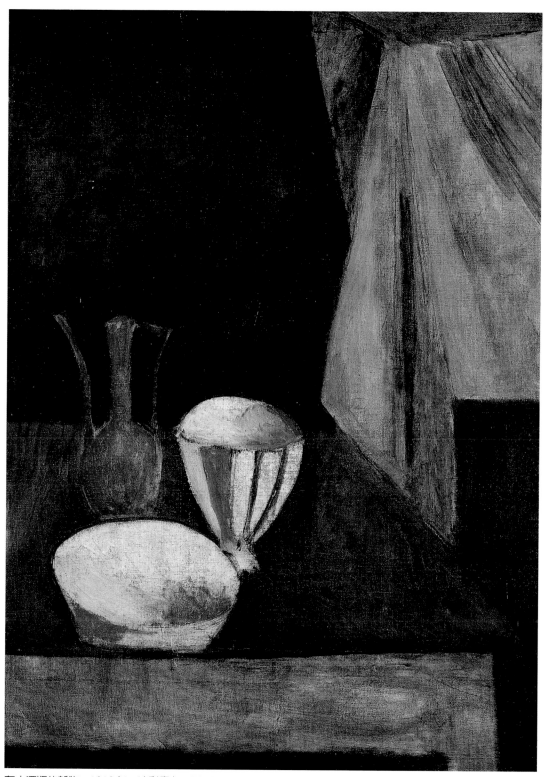

有小酒瓶的靜物　1912年　油彩畫布　73.5×54.5cm

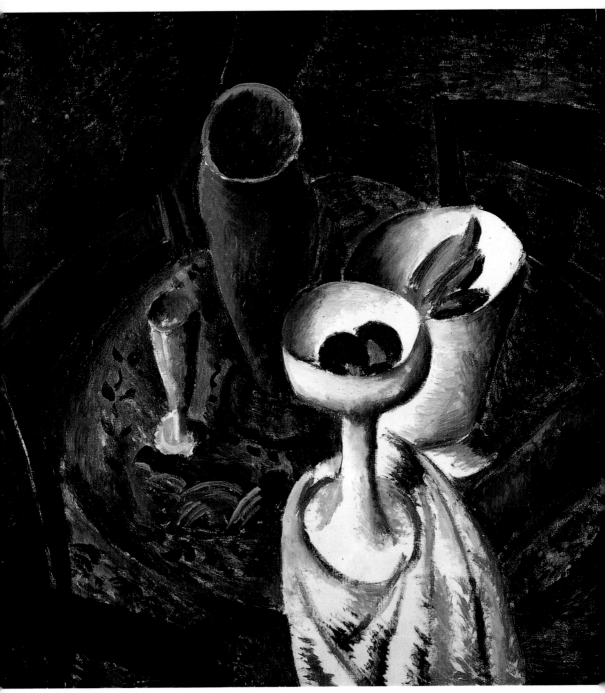

桌子與椅子　1912 年　油彩畫布　87×85.5cm

卡米爾之路　1911年　油彩畫布　74.4×91.4cm

靜物〉都應是一九一二年夏天德朗在洛特省維爾小鎮的一個教士居
所中所作,是那裡的寧靜淡泊氣氛感染了德朗。這一年的靜物畫也
有在素淡的顏色中突顯搶眼的色彩與筆觸,如〈桌子與椅子〉以及
〈有調色盤的靜物〉等。一九一一至一四年德朗的靜物畫中,畢卡索
與勃拉克等立體主義者的痕跡不可避免,報紙書本、撲克牌、棋盤
以至地球儀等都上了畫布,但德朗在一九一○年塞尚式的或可說畢
卡索、勃拉克的分解畫面圖像,漸轉為對物象之具體描繪。

　　在一九一一至一四年風景畫的探索上,德朗同樣地在文藝復興
初早期、立體主義、古典與現代之間衡量。〈卡米爾之路〉這幅一
九一一年的風景,與德朗一九一○年在卡涅與卡達克斯所繪,相較
塞尚與十五世紀濕壁畫的色感仍在,然山、樹、屋甚至於行於路上

維爾的洛特山谷　1912年　油彩畫布　73.3×92.1cm

帶狗小村人的寫繪，都更趨向體積的表現。一九一二年在維爾鎮上
畫的風景，〈維爾的洛特山谷〉有普桑山石與光，〈維爾的教堂〉則
另帶天眞派畫家盧梭畫的筆趣，一九一二年的〈樹林〉與隔年畫的
〈公園〉，德朗將土地與樹的枝幹伸展延長，另是一番風味，卻也可
看出來自塞尚。一九一三年夏天德朗又到南方，〈普羅旺斯之港馬
提格〉是幾年來風景面貌的綜合，與一九○七至○八年所繪大異其
趣。

樹林　1912年
油彩畫布　116×81cm
（右頁圖）

圖見112頁

圖見109頁

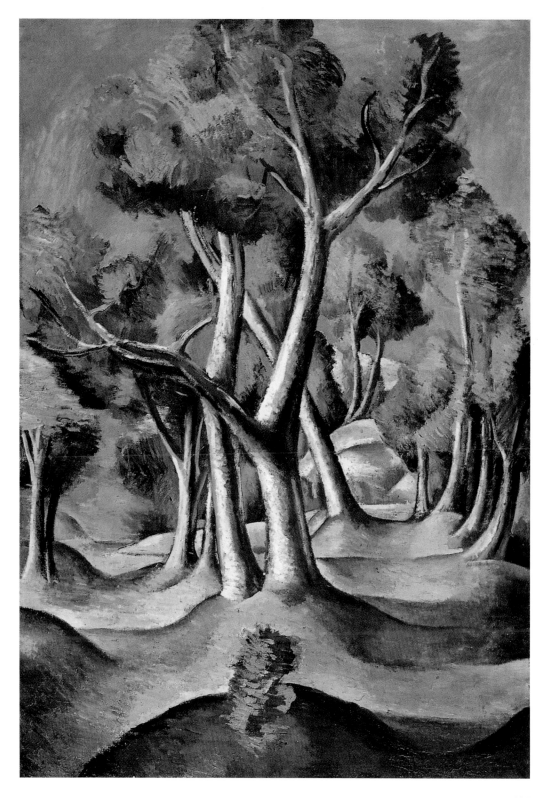

維爾的教堂　1912年　油彩畫布　65.5×92.3cm

　　一九一三年德朗作了多幅自畫像，持畫筆與調色盤的兩幅半身寫照，黑色調十分哥德式，其一頭部近平面白描，另一著重臉部肌肉感表現。此外有一頭像與胸像，德朗都神情抑鬱，充滿痛苦之感。一九一三年德朗也爲坎維勒夫人畫像，是這個時期最完整優美之作，臉部、頭髮、衣服與背景十分留心，另幅〈閱報無名者畫像〉臉部拉長似非洲雕像或蒙德利安所畫之人。一九一四年德朗爲兩姊妹所作坐或站立的像，與爲一小女孩所畫之像都是這時期風格顯著之作，其中一幅小女孩之像畢卡索終生保有。畢卡索曾談到一九一一至一四年德朗的人物畫的趣味，傾向西班牙畫家葛利哥、哥雅、文

圖見110頁

圖見111頁

普羅旺斯之港馬提格
1913年　油彩畫布
140×89cm（右頁圖）

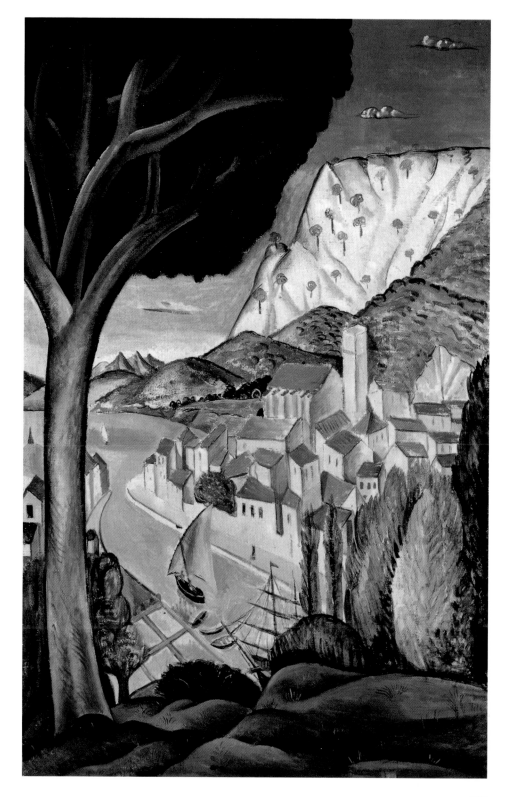

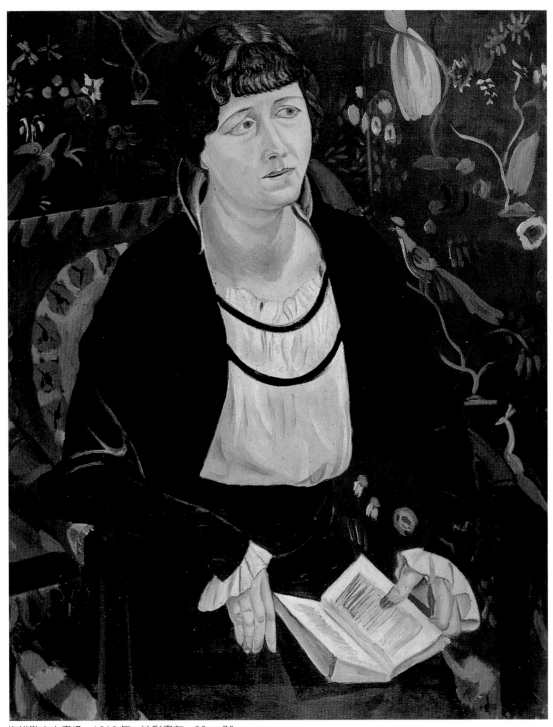

坎維勒夫人畫像　1913年　油彩畫布　92×73cm

閱報無名者畫像　1913年　油彩畫布　160.5×96cm（右頁圖）

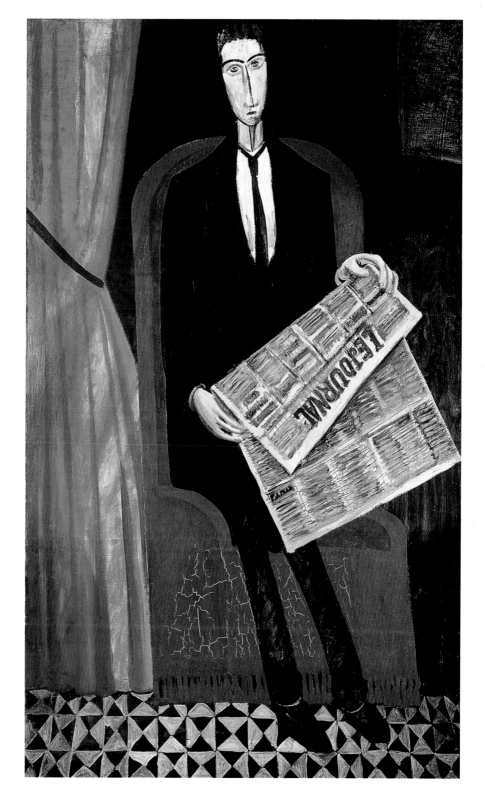

公園　1913年　油彩畫布　70×93cm

藝復興初早期與安格爾。〈飲酒者〉與〈星期六〉則繪多人物場景，　　　圖見116、117頁
前者棕色調表現男性粗獷，後者黑色調畫女子憂鬱家居。

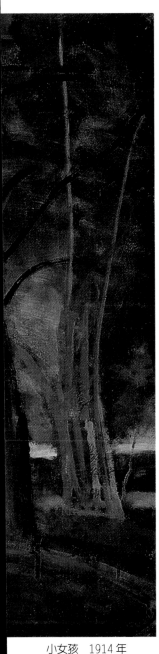

小女孩　1914年
油彩畫布　61×50cm
（右圖）

圖見159頁

圖見118頁

二〇年代回歸古典之作

　　一次大戰前，德朗哥德式的人物畫已有很大的表現，戰時服役中他念念不忘，寫信給弗拉曼克說他一心只想到要畫人物。一九一九年三月復員返巴黎後，除到倫敦作舞台服裝設計，並爲巴黎出版界新書作插圖之外，他重新著手人物的寫繪。德朗畫此時的阿麗斯，雖然他們直到一九二六年才正式結婚，但兩人已共同生活了多年。德朗曾於一九〇七年畫有〈綠衣的阿麗斯〉的半身像，此時他畫她的全身，家居裝扮，黑服白披巾坐於木背椅上，右肩後有瓶

兩姊妹　1914年　油彩畫布　100 × 81cm

兩姊妹　1914年　油彩畫布　195.5×130.5cm

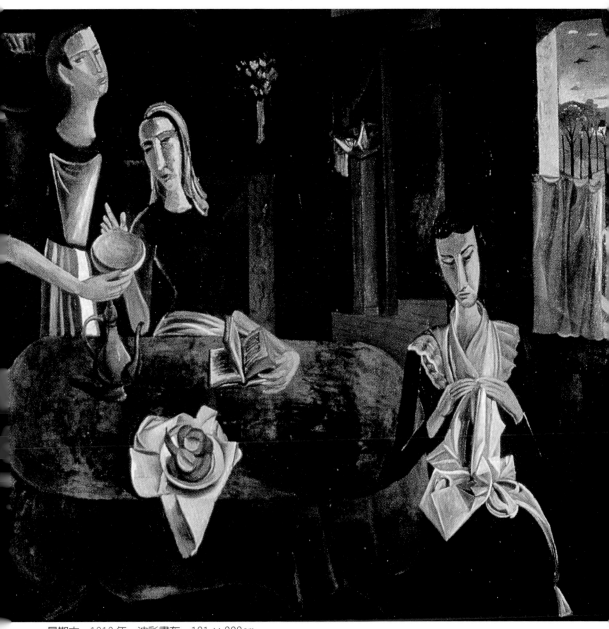

星期六　1913 年　油彩畫布　181 × 228cm

飲酒者　1913 ～ 1914 年　油彩畫布　140 × 88cm（左頁圖）

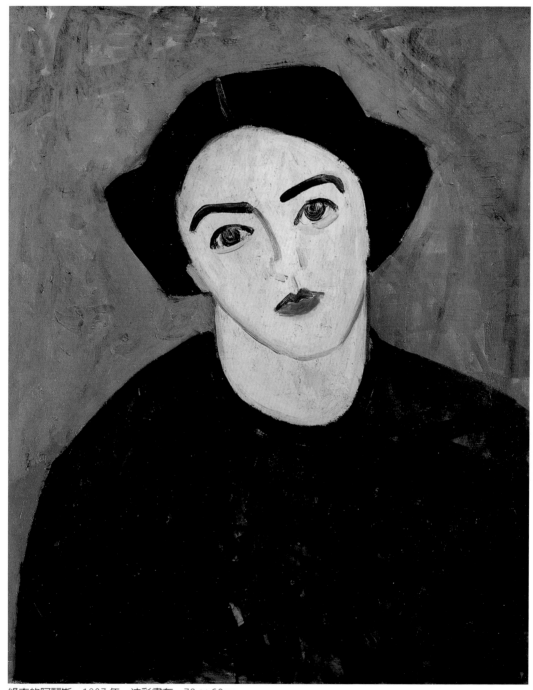

綠衣的阿麗斯　1907年　油彩畫布　73×60cm

花，左腳旁暗處一小貓，小貓只以白線鉤描，是此畫特色。另外的特點在於阿麗斯口唇沒有唇線的界定，雙眼又無瞳仁光點，雖兩手交疊端坐，而神情茫然，這是戰前德朗人物畫的延續。

一九二一年自羅馬度假回來，德朗對義大利種種備增興趣，在巴黎彭納巴特街的畫室，德朗請了一位義大利婦人充任模特兒。

圖見120頁〈義大利女子〉依阿麗斯的說法，自一九二一年畫到二四年，可說德朗在上面作了許多探討和修正。這畫落實了先前德朗畫好人物畫的意願，又為德朗往後的人物畫作出先導。自此，德朗更重視人物臉部的表達，手的暗示以及肌膚質感和身上衣服花邊褶皺的描繪。過去的稜角平板代之以柔軟處理、彎曲線面的呈現。這幅畫應是德朗響應當時藝術界「回歸秩序」號召的具體表現。詩人評論家安德列・撒爾蒙說德朗是他同代藝術的「調節人」。

與返回巴黎的畫商坎維勒再合作，坎維勒建議德朗改畫裸體，自一九二三年起德朗作了大量女體寫繪，德朗自己表示他此時十分要求寫實，要畫女體肌膚真實可觸之感，光投在女體上的確實反照。雖如此說德朗還是把現實的女體理想化了，這正旁證了德朗之對古典繪畫的崇仰。

圖見124頁〈阿勒干與皮也羅〉是德朗二〇年代最受矚目之作，他畫彩衣與白袍的兩藝人，彈著曼陀鈴與吉他走天涯，此畫德朗的寫實技術已十分精到。阿勒干彩衣的顏色塊與皮也羅白袍的褶紋，二人臉部的表情，身體的動態，連皮鞋的光澤都十分美妙。人物背景的幾抹色片代表天地，好似風吹雲動與二藝人的音樂舞蹈諧拍。

德朗沒有放棄靜物，一九二一到二五年的幾幅靜物，表現的是廚房內油煙薰黑的鍋、盤、杓、匙，以及一些待用或待扔的食品，在昏暗中發出光亮，寫實意味十足。

圖見126頁
圖見127頁一九三〇年德朗畫有〈埃塔帕勒港〉、〈聖・馬西曼之景〉和〈修道院〉等風景畫。對房屋、樹木、山石的描繪充分留心。但德朗注意的更是光的表現，他曾說：「繪畫的唯一材質是光。」港口、天空的雲反照在水面上的光；遠望的紅屋頂的城鎮，近處黃土白石塊上的暉光；近景屋和樹落下的陰影；牆面上太陽光照等都是，這些又都顯示德朗對法國古典風景畫大師普桑和洛漢的深入興趣。

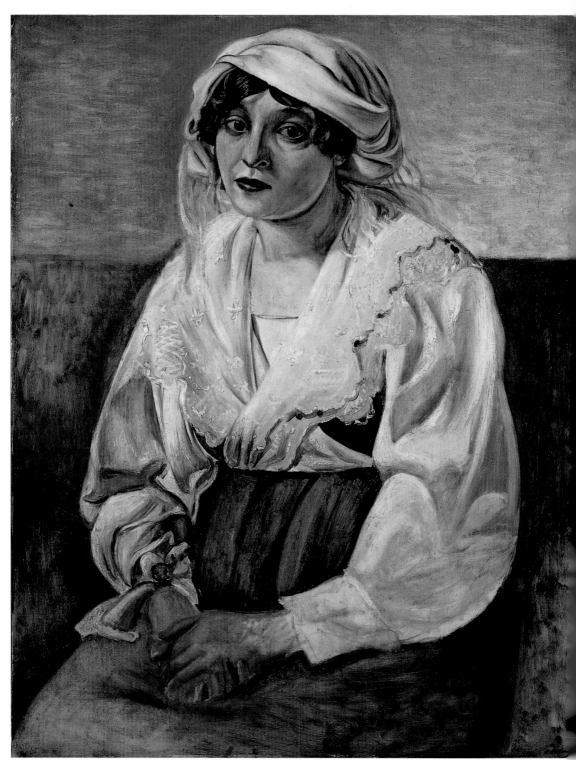

義大利女子　1921～1924年　油彩畫布　91.5×73.6㎝

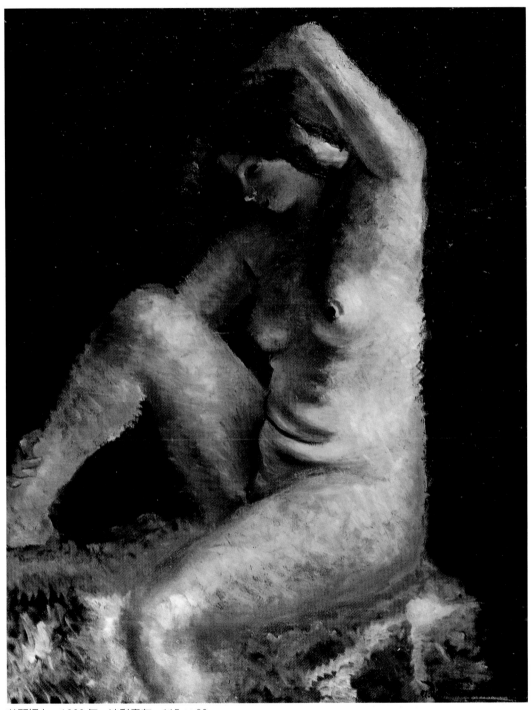

美麗裸女　1923年　油彩畫布　115×90cm

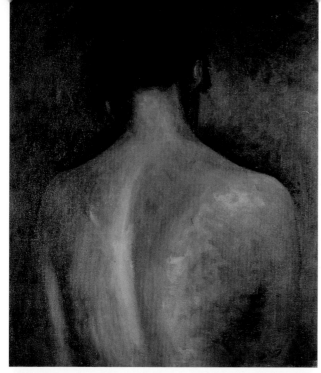

背　1923年　油彩畫布　63×54cm

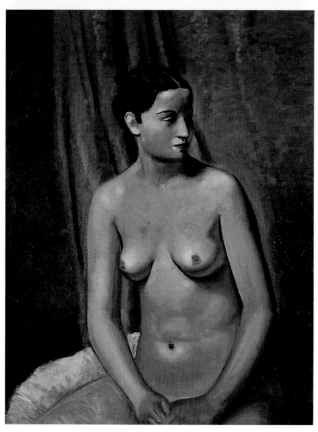

綠色簾前裸女　1923年　油彩畫布
92×73cm

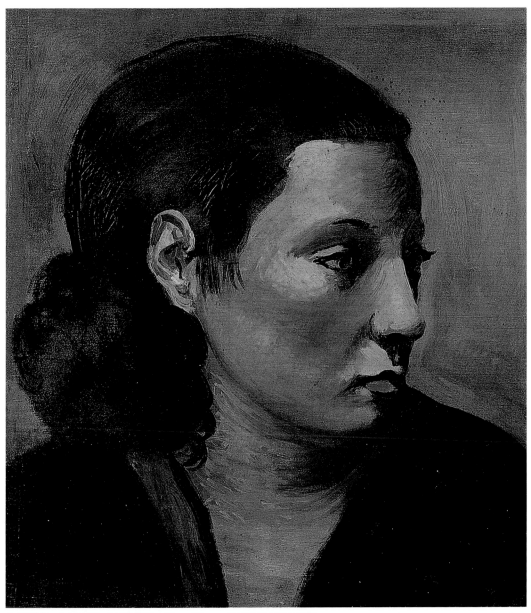

女子肖像　1925 年　油彩畫布　31 × 33cm　法國里昂美術館藏

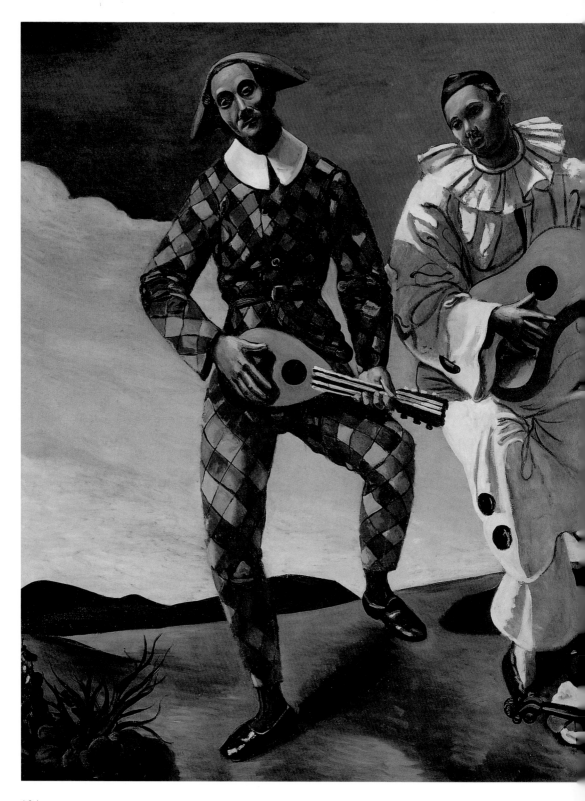

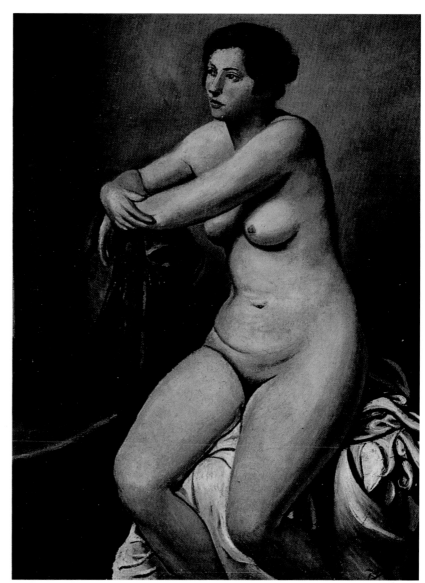

貓旁裸女　1923 年　油彩畫布　115 × 87cm

阿勒干與皮也羅　1924 年　油彩畫布　175 × 175cm（左頁圖）

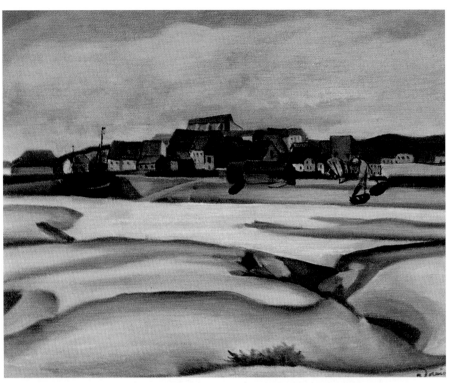

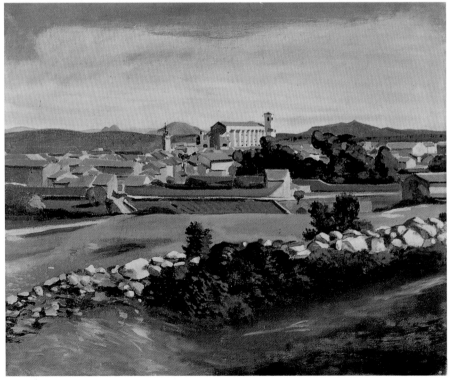

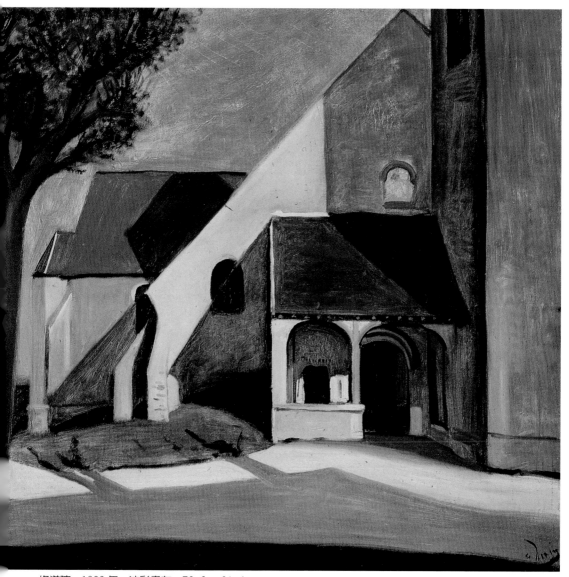

修道院　1930年　油彩畫布　73.6×91.4cm

埃塔帕勒港　1930年　油彩畫布　74×92cm（左頁上圖）
聖・馬西曼之景　1930年　油彩畫布　60×73cm（左頁下圖）

一九三〇年以後的人物畫

　　三〇年代德朗人物畫的主要對象是簡尼維爾。阿麗斯這個外甥女兒自幼即與母親來與德朗和阿麗斯同住。一九三一年德朗畫這十歲左右的女孩，穿米色衣裙，手拿草帽與花，伶俐可愛。一九三五年，簡尼維爾已長成少女，德朗畫她星期日著外出服飾，左手挽草帽，右手拉一黑絨長圍巾。一九三七至三八年間，德朗畫簡尼維爾拿蘋果，又畫她削水果的神情。德朗藉記錄外甥女兒的成長與生活進行他對人物繪寫的追求。簡尼維爾寬亮的前額，勻稱的雙頰，足以讓德朗探究光照其上的效果。

圖見 129 頁

圖見 133 頁

　　一九三五年以後，德朗到香字西定居，又在巴黎第六區靠近盧森堡公園處與畫友共同一畫室，這時他從事另一組與二〇年代不同的裸體畫。他多採用長形尺幅，或繪模特兒側臥，或畫其亭立身軀，這些女體更接近古代繪畫女體的比例，不知德朗是否也曾畫了後來為他生有一孩子——鮑比的蕾蒙德・克諾勃里須？一九三六年巴爾杜斯曾為德朗畫像，把蕾蒙德・克諾勃里須也繪在畫上。那個蕾蒙德非常瘦小，而德朗這些裸體都十分修長，也許德朗有意將對象抽長的關係。

　　盧森堡公園附近達薩斯街的畫室十分寬大，激發德朗作大幅油畫的想望。為此，德朗準備了無數草圖，終於在一九三八年，紐約瑪利・哈里曼畫廊展出德朗的〈林中空地〉與〈驚訝〉（現日本大阪美術館收藏）兩幅大尺寸油畫。〈驚訝〉畫有三裸女，〈林中空地〉有二，讓人想到古代神話黛安娜與林泉女神之類的寓言故事。〈林中空地〉左側的模特兒，被確認是為蕾蒙德・克諾勃里須。一九三八年的〈獵鹿〉則是古代狩獵故事的再繪，幾位獵人，獵狗圍逐一鹿的構圖。這些畫面宛若拿坡里畫派或威尼斯畫派繪畫的再現。

圖見 134 頁

圖見 132 頁

　　德朗一九三八年另起草了兩幅歷史性的大畫：〈尤里西斯歸來〉與〈黃金時代〉。「尤里西斯」若與此年〈林中空地〉或狩獵那樣的畫作比較，似乎處於未完成狀態，也有人認為此畫德朗放棄了寫實的意願，無論如何此畫橫幅構圖與人物動態相當精采，讓人想到「最後晚餐」這類畫或埃特魯斯克人的墓葬畫。〈黃金時代〉是德朗

圖見 136 頁

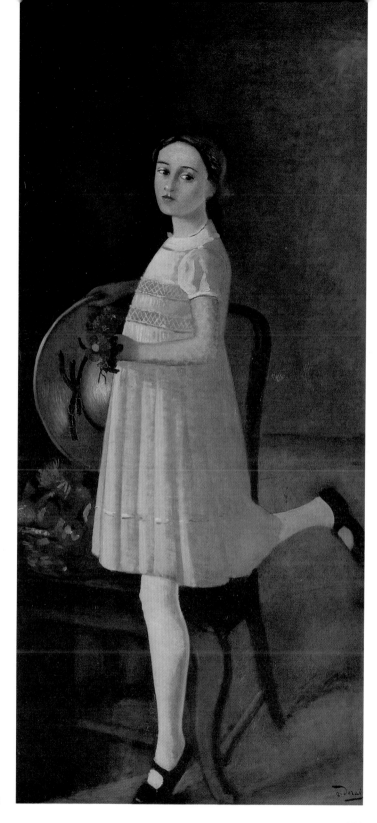

簡尼維爾（畫家的姪女）
1931 年　油彩畫布　171 × 77cm

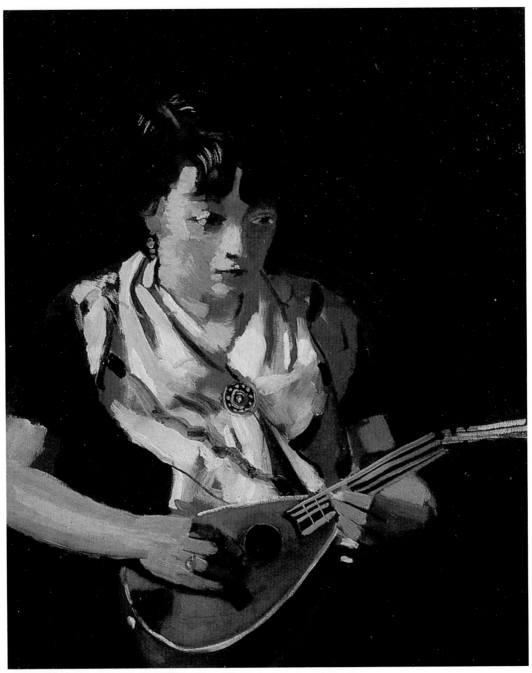

彈曼陀鈴的少女　1931 年　油彩畫布　72 × 59cm

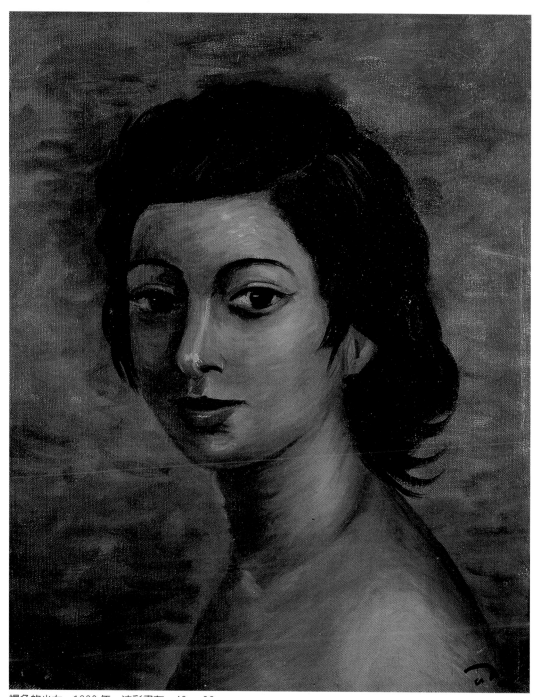

褐色的少女　1930 年　油彩畫布　40×32cm

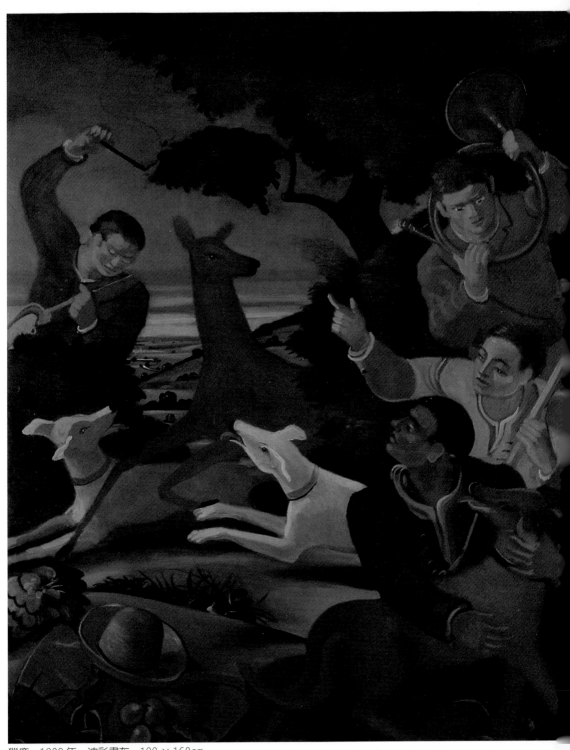

獵鹿　1938年　油彩畫布　199×160cm

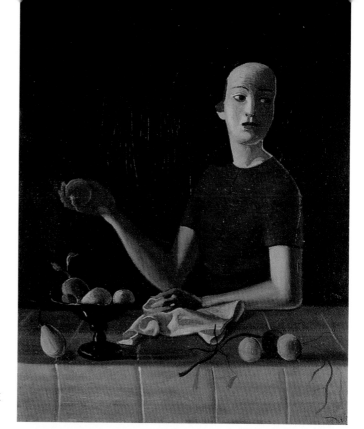

持蘋果的簡尼維爾　1937～1938 年
油彩畫布　92 × 73cm

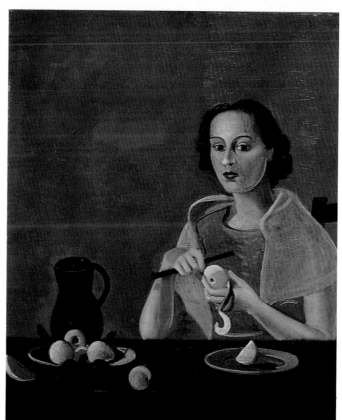

削水果的少女　1938 年　油彩畫布
92.1 × 73.7cm

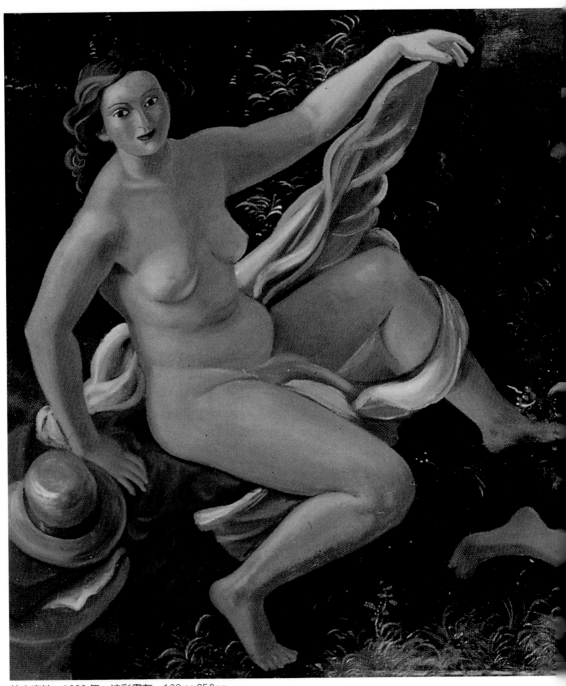

林中空地　1938 年　油彩畫布　138 × 250cm

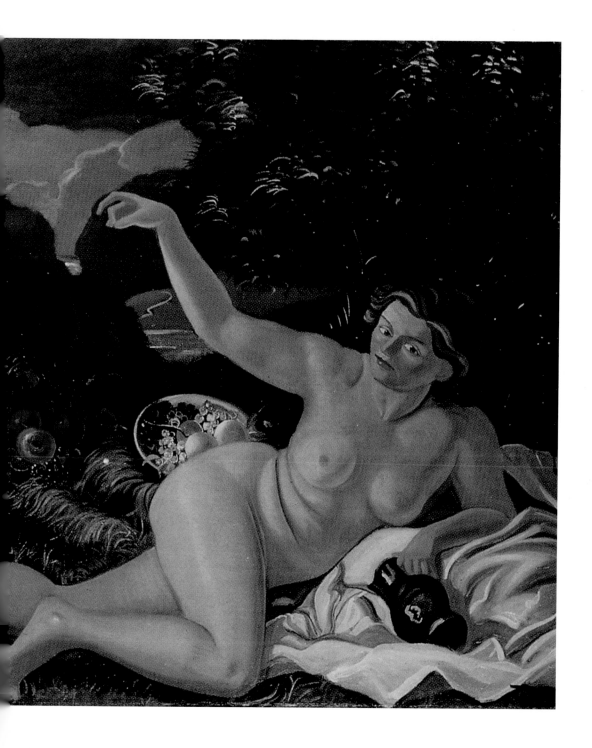

尤里西斯歸來　1938年　油彩畫布　152×391cm
尤里西斯歸來（局部）　1938年　油彩畫布

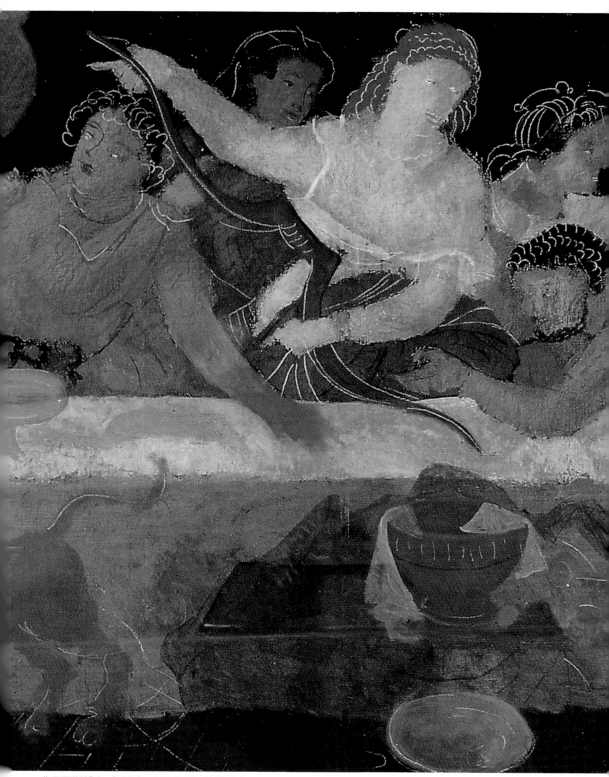

尤里西斯歸來（局部） 1938 年　油彩畫布

女人半身像　1930年　油彩畫布　73×60cm　瑞士日內瓦小皇宮美術館藏

有橘子的靜物　1931年　油彩畫布　89 × 117cm

生平最大的構圖，一九四六年他再繼續工作，一方面或未完成，一
方面顯然有破損之跡，即便再畫，畫面摺裂紋仍在，而畫的完成度
亦待商榷。這或可解釋爲德朗此畫的表現又回到原始主義或盧梭的
天眞畫派的想法。

金色調與黑色調的靜物及其他

　　三〇與四〇年代的繪畫，德朗發展出兩大系列色彩：金色調與
黑色調。人物畫如此、靜物亦然。一九三一年的一幅〈有橘子的靜

靜物　1938～1939年　油彩畫布　96×130cm

物〉背景是栗色調，主體靜物輝映著金色的光。一九三八至三九年
的〈靜物〉背景墨綠調，主體的布巾、器皿，以及桃、杏、櫻桃、
麵包等發出秀色可餐的光采。一九三九年的〈有南瓜的靜物〉亦近
似。背景全黑的靜物，發展始於一九三五至三六年的〈有梨的靜
物〉，一九三八年的〈有水果的靜物〉及一九四五年的〈黑背景的　圖見 142 頁
靜物〉都是典型之作。黑色打底的畫布上，玻璃的盆杯、水壺如剪
影般地出現，而筆法更自由流利，果物花梨在暗中顯出溫潤或明亮
的光彩。整體靜物畫的表現，德朗不得不自十七世紀荷蘭畫派的靜

有南瓜的靜物　1939年　油彩畫布　102×132cm

物畫中學習，德朗稱那是「天仙的顯現」，而黑色調的繪畫與德國十五、六世紀畫家克拉那赫有相當的關係，但並不多人談到。

德朗也以黑色調來表現大場景人物，如一九四○至四五年的

圖見143、144頁

〈大黑色狂歡女〉和〈狂歡女子〉，後者黑調的背景中，活動的人物加上淺金之筆，有如書法之美。曾是野獸主義無數亮麗風景畫作者

圖見144、145頁

的德朗，在晚近的十年畫起〈悲傷的風景〉和〈不祥的風景〉這樣的黑色風景畫，晚年德朗不愉快的心情反照於自然。

德朗最後幾年看透世事，傾向無心，輕鬆隨意作畫，他幾筆畫出綠色的梨，橙色的柿子以及編織得鬆散的柳條筐和不起眼的物件。德朗一生繪畫的追求，在淡然中結束。

黑背景的靜物　1945年　油彩畫布　97×130cm
有水果的靜物　1938年　油彩畫布　66×82cm

大黑色狂歡女　1940～1945年　油彩畫布　155 × 144.8cm

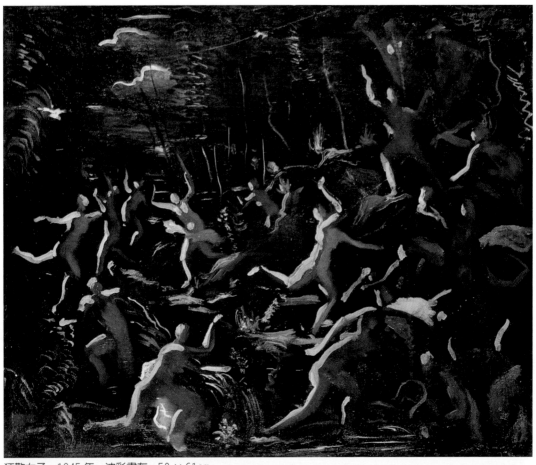

狂歡女子　1945 年　油彩畫布　50 × 61cm

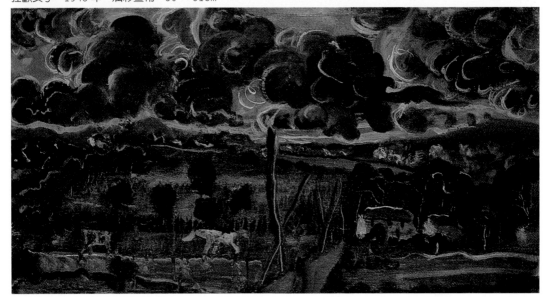

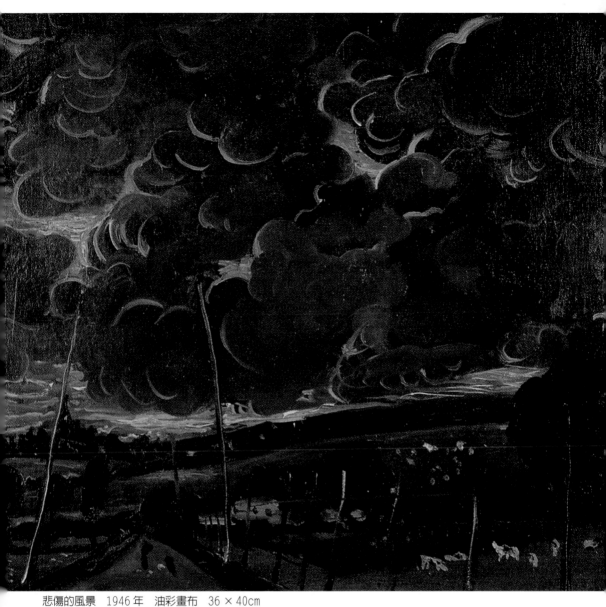

悲傷的風景　1946 年　油彩畫布　36 × 40cm

不祥的風景　1950 年　油彩畫布　20 × 38cm（左頁下圖）

科里烏的漁夫
1905 年
油彩畫布
46 × 54.2cm

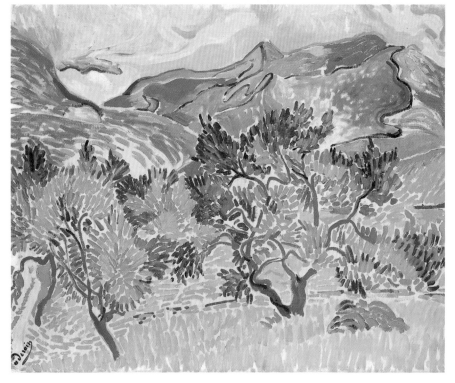

科里烏山景
1905 年
油彩畫布
81.3 × 100.3cm

房屋　1910 年　油彩畫布　66 × 87cm　莫斯科普希金美術館藏

開向公園的窗　1912年　油彩畫布　73.3×92.1cm

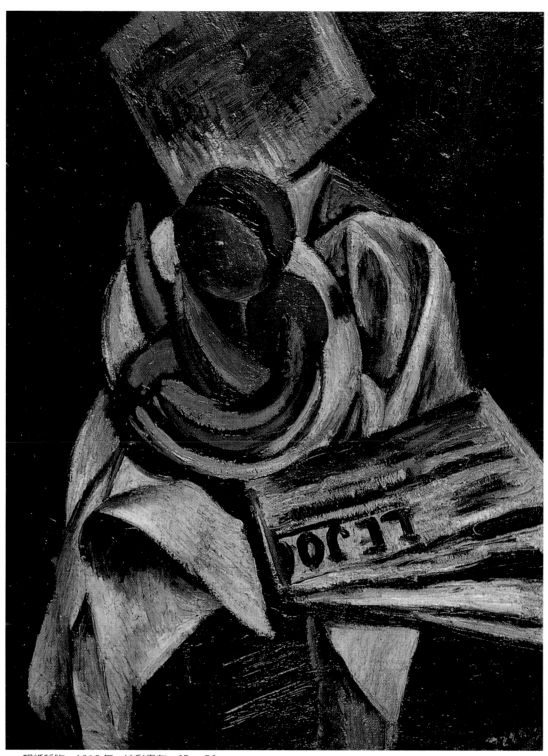

報紙靜物　1912 年　油彩畫布　65 × 50cm

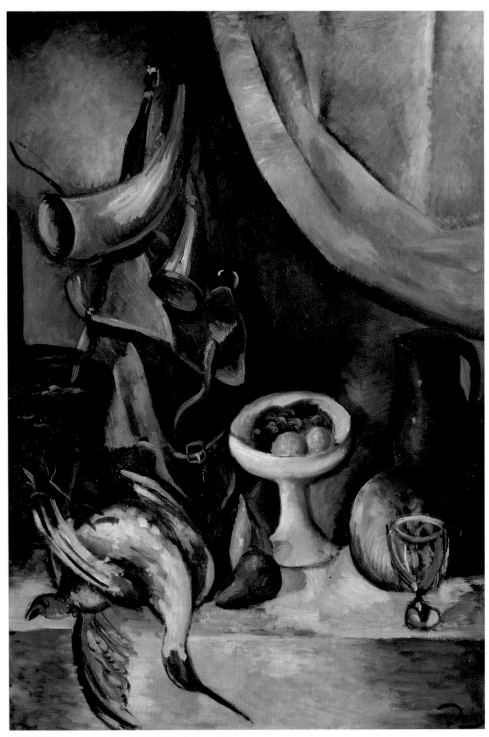

獵師的皮革袋　1913年　油彩畫布　116×81cm
獵師的皮革袋（局部）　1913年　油彩畫布　116×81cm（右頁圖）

麵包、水果靜物　1913 年　油彩畫布　92 × 73cm

棋盤静物　1913 年　油彩畫布　100×80cm

男子畫像　1913年　油彩畫布　92×74cm
供物　1913年　油彩畫布　116×89cm（左頁圖）

有調色盤的靜物　1914 年　油彩畫布　92 × 73cm

地球儀　1914年　油彩畫布　102.5 × 72.5cm

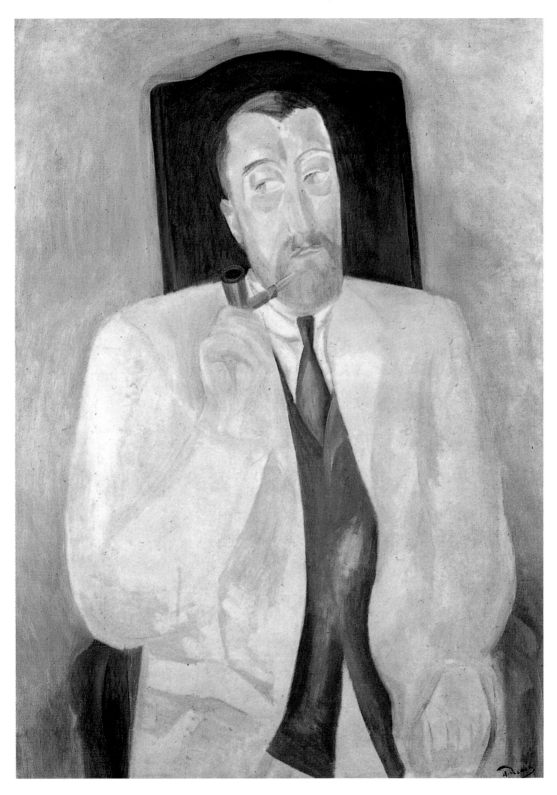

白披巾的德朗夫人
1919～1920 年
油彩畫布
195 × 97.5cm

保羅‧波依瑞像
1915 年
101 × 73cm
（左頁圖）

廚房桌上靜物　1922～25 年　油彩畫布　119×119cm

保羅・居庸姆肖像　1919 年　油彩畫布　81×64cm（左頁圖）

卡涅桌子　1921～1922年　油彩畫布　97 × 132cm

廚房之桌　1924年
油彩畫布　119 × 119cm

阿麗斯・德朗的肖像　1922 年　油彩畫布　37 × 26cm

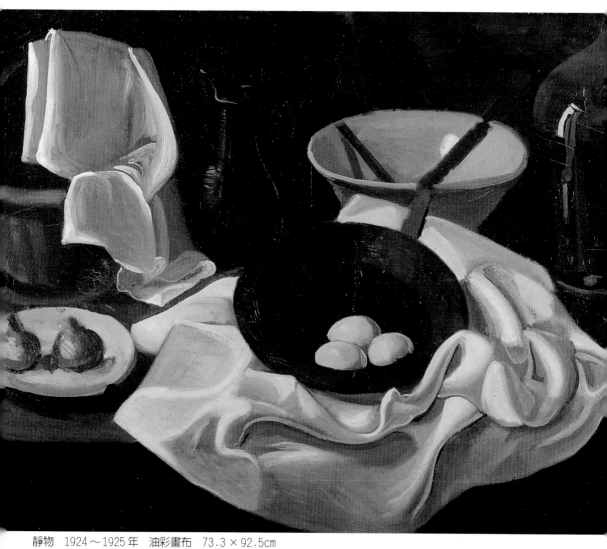

靜物　1924～1925 年　油彩畫布　73.3 × 92.5cm

甕旁裸女　1924～1925 年　油彩畫布　170 × 131cm（左頁圖）

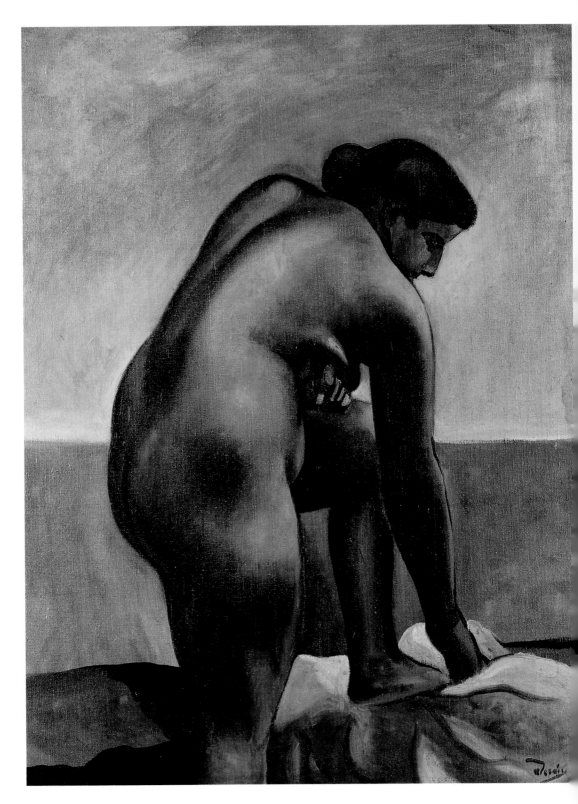

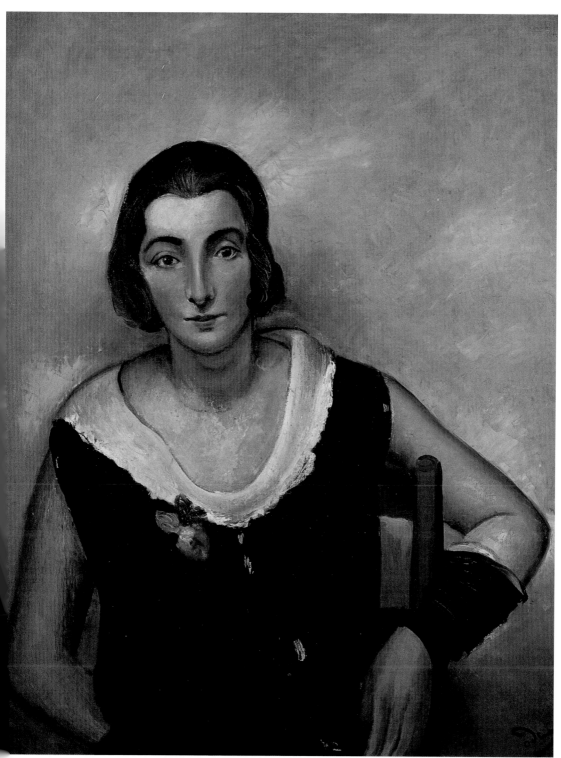

居庸姆夫人像　1925 年　油彩畫布　65×81cm
裸　1925 年　油彩畫布　65.2×50.3cm（左頁圖）

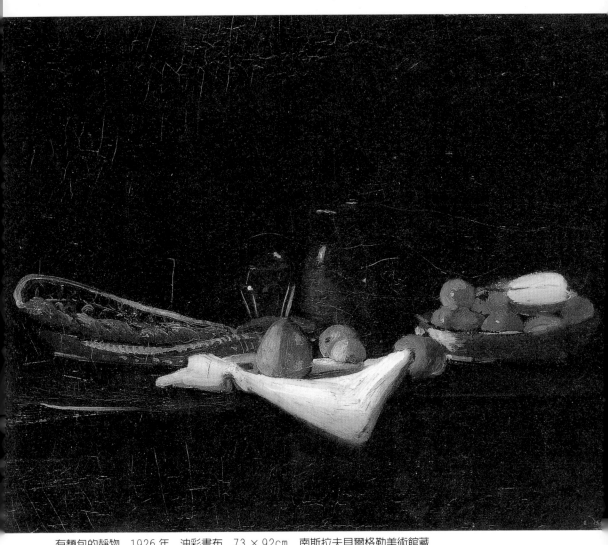

有麵包的靜物　1926年　油彩畫布　73×92cm　南斯拉夫貝爾格勒美術館藏

女人頭像　1925年　油彩畫布　34.9×23.5cm（右頁圖）

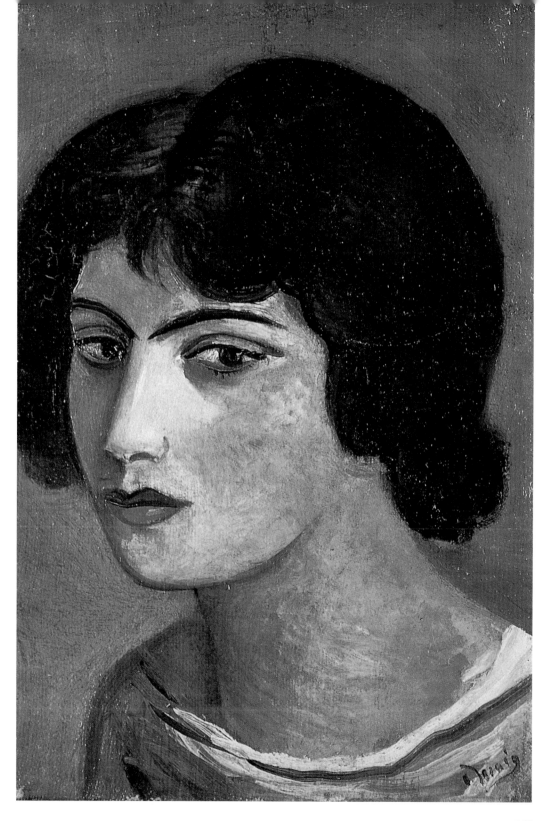

睡的婦女　1929 年
油彩畫布　39 × 46cm

有人物的公園小徑
1911～1913 年　油彩畫布
12.5 × 12.5cm
聖彼得堡艾米塔吉美術
館藏

戴帽子的保羅・居庸姆
夫人肖像
1928～1929 年
油彩畫布　92 × 73cm
（左頁圖）

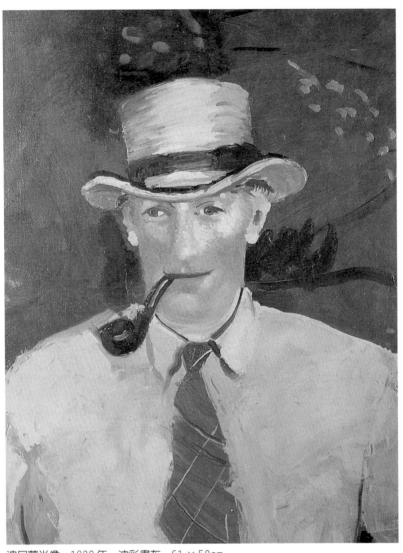

迪尼蒙肖像　1932年　油彩畫布　61×50cm

法國南部風景（局部）　1932〜1933年　油彩畫布　65×54cm（右頁圖）

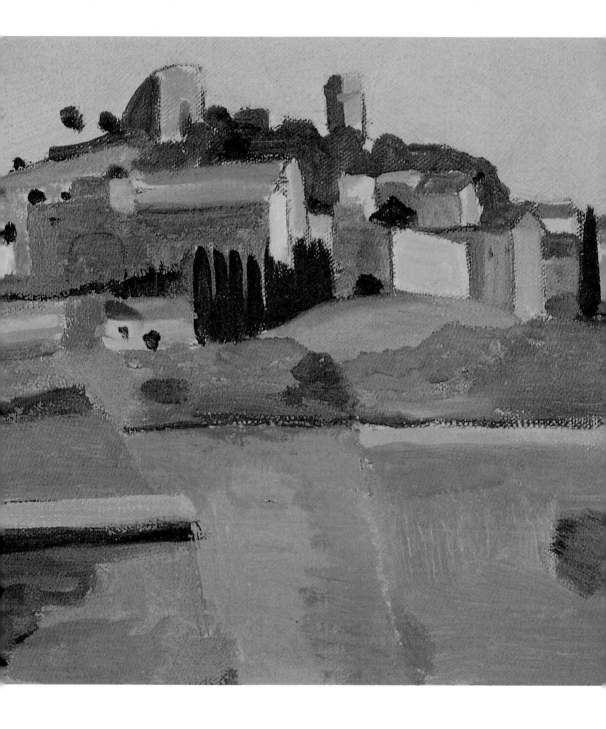

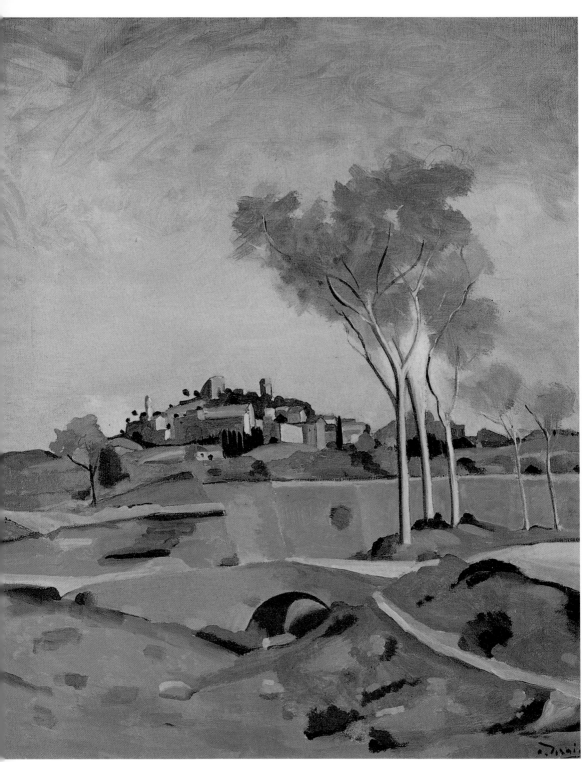

法國南部風景　1932～1933年　油彩畫布　65×54cm

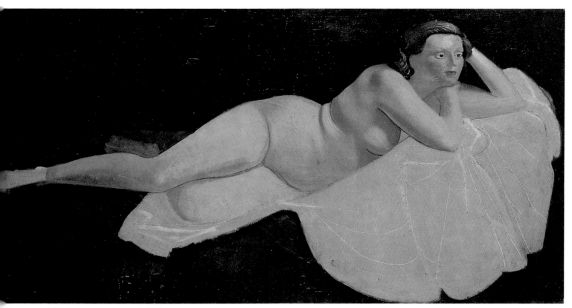

大裸女　1935年　油彩畫布　97×195cm

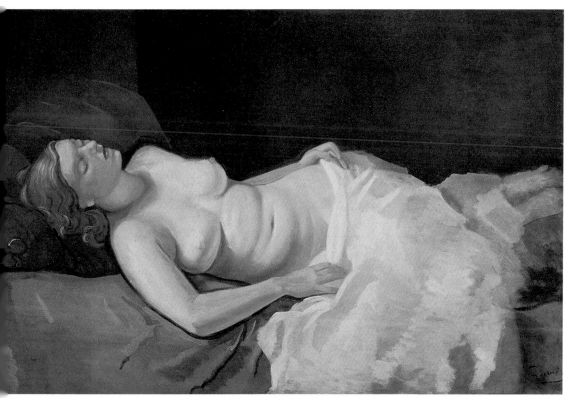

橫臥的金髮裸婦　1936年　油彩畫布　97×146cm

黑色圍巾　1935 年
油彩畫布
163 × 97.5cm

杯中茶　1935 年
油彩畫布　92 × 74cm
（左頁圖）

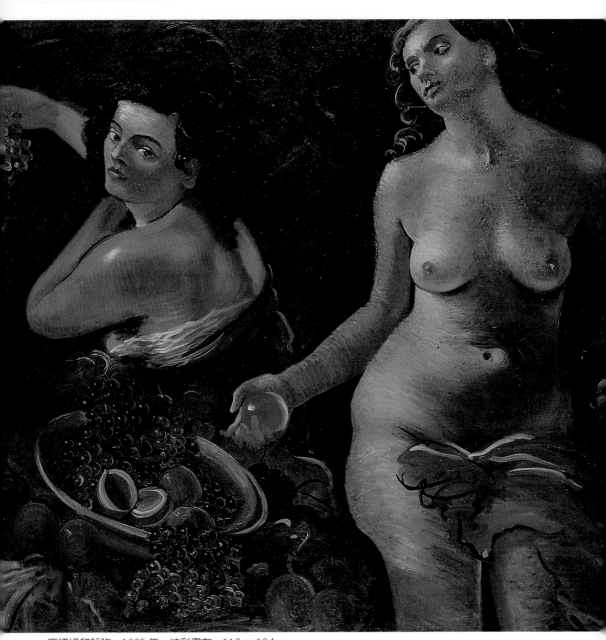

兩裸婦和靜物　1935 年　油彩畫布　112×104cm

靜物　1937～1938年　油彩畫布　75×203.2cm

有梨的靜物　1938～1939年　油彩畫布　24×41cm

有魚的靜物　1938 年　油彩畫布　97 × 146cm
葡萄靜物　1951 年　油彩畫布　98 × 131cm

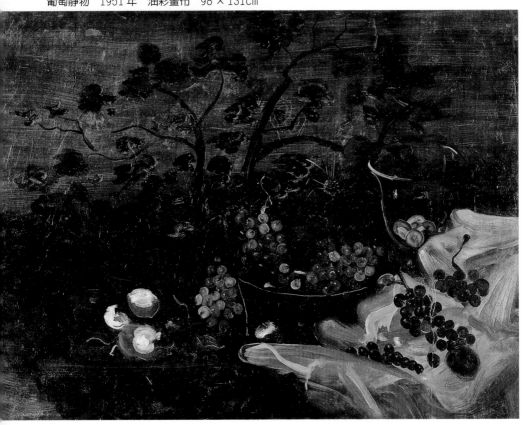

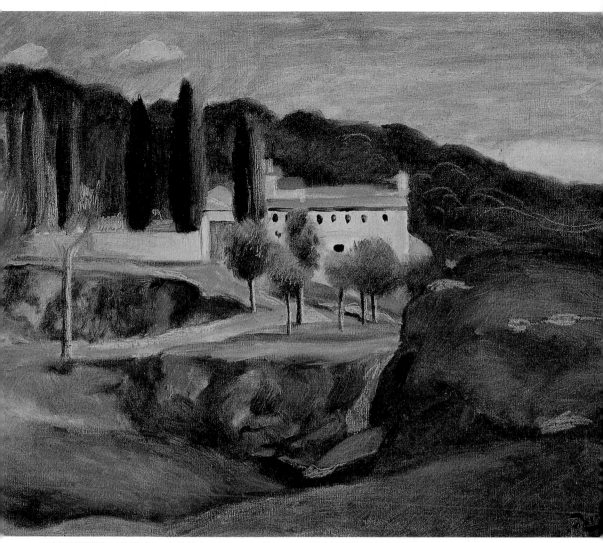

法國南部風景　1920年　油彩畫布　38.1×46.1cm　日本箱根寶露美術館藏

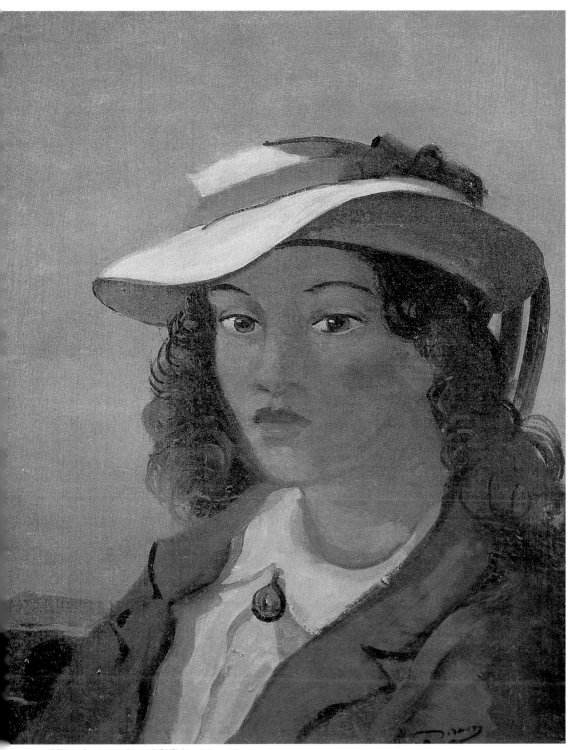

戴帽姑娘　1938 年　油彩畫布　52 × 45cm
持蘋果的裸女　1941 年　油彩畫布　174 × 124cm（左頁圖）

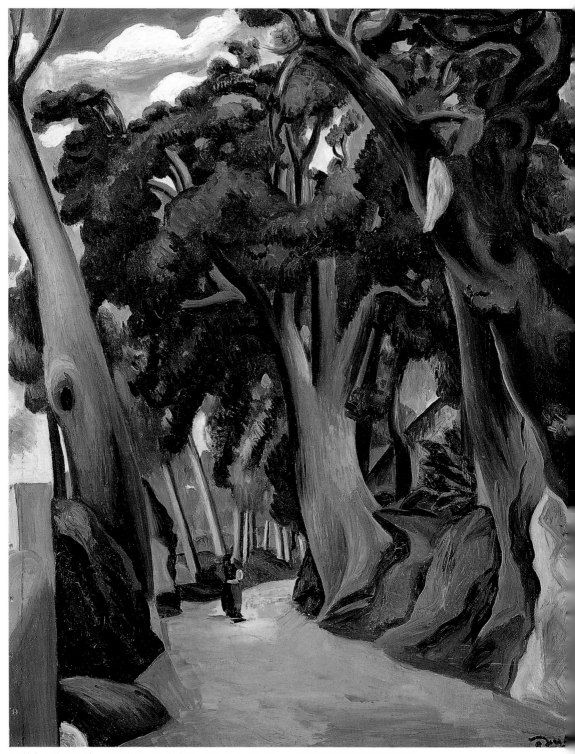

傑道夫宅旁的馬路　1921年　油彩畫布　62.5×50.8cm　聖彼得堡艾米塔吉美術館

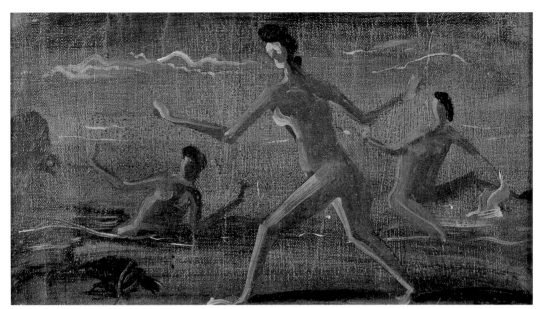

海邊　1951年　油彩畫布　18.4×31cm　日本安田保楨東鄉青兒美術館藏

室內　1950年　墨水、畫紙　50×65cm　巴黎馬格特畫廊藏

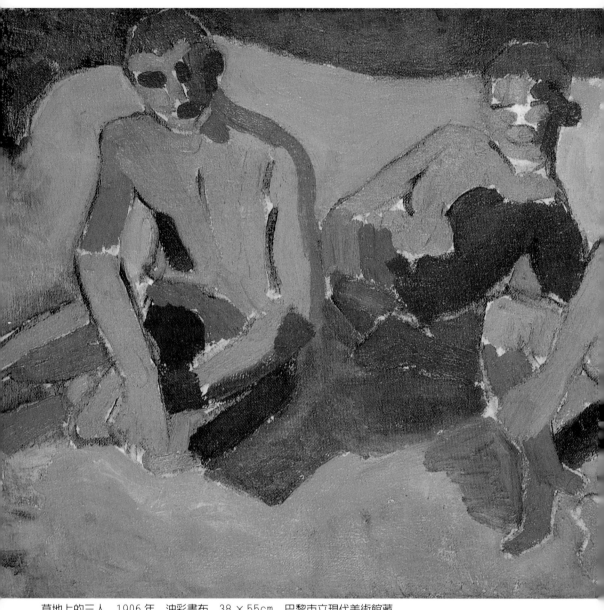

草地上的三人　1906年　油彩畫布　38×55cm　巴黎市立現代美術館藏

帆船　1906年　油彩畫布　79.5×98.5cm　巴黎私人收藏（右頁上圖）
靜物　1904～1906年　油彩畫布　66×77cm　私人收藏（右頁下圖）

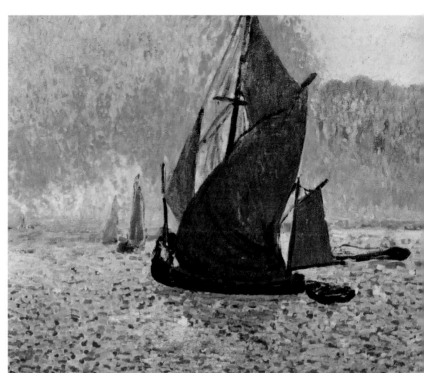

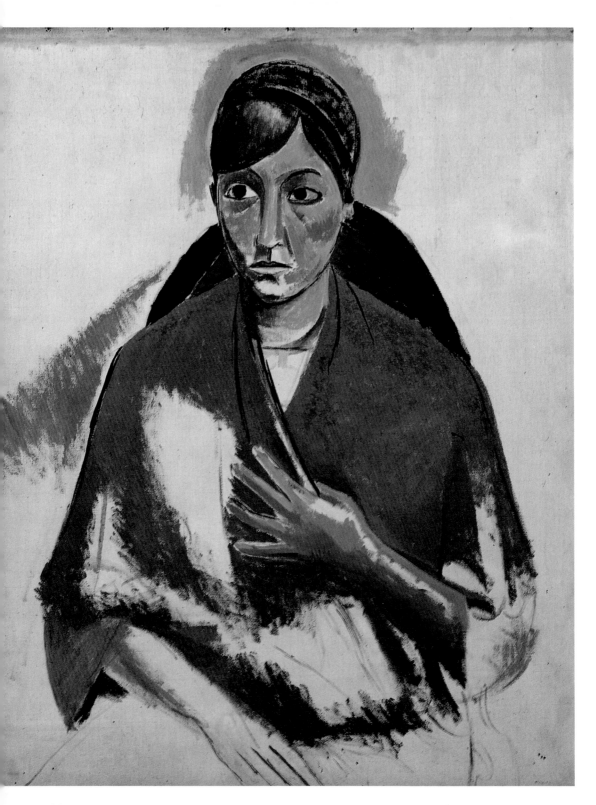

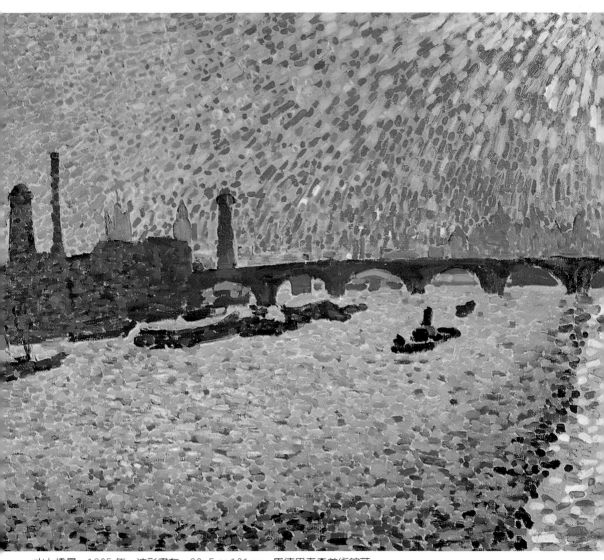

水上橋景　1905年　油彩畫布　80.5×101cm　馬德里泰森美術館藏

女人畫像　1913年　油彩畫布　79.5×65cm（左頁圖）

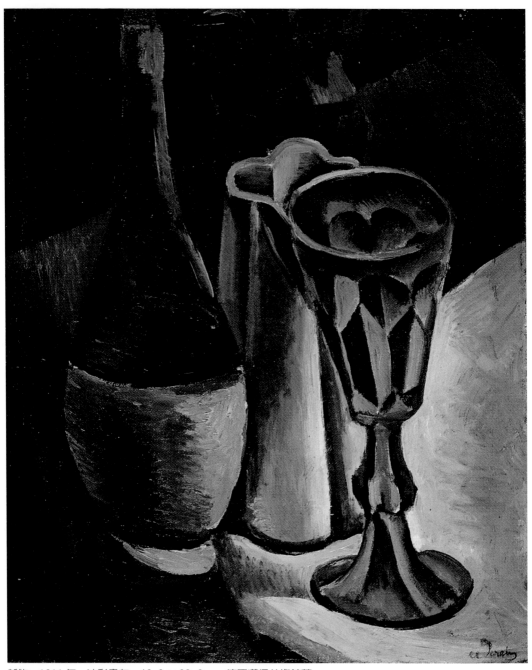

靜物　1911年　油彩畫布　46.3×38.2cm　德國漢堡美術館藏

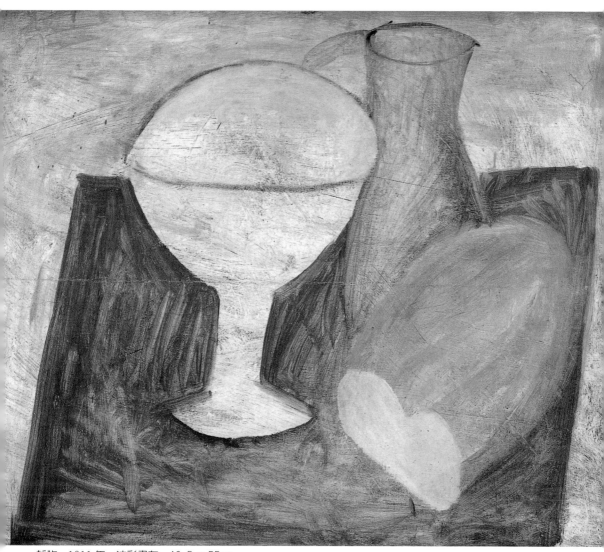

靜物 1911年 油彩畫布 46.5×55cm

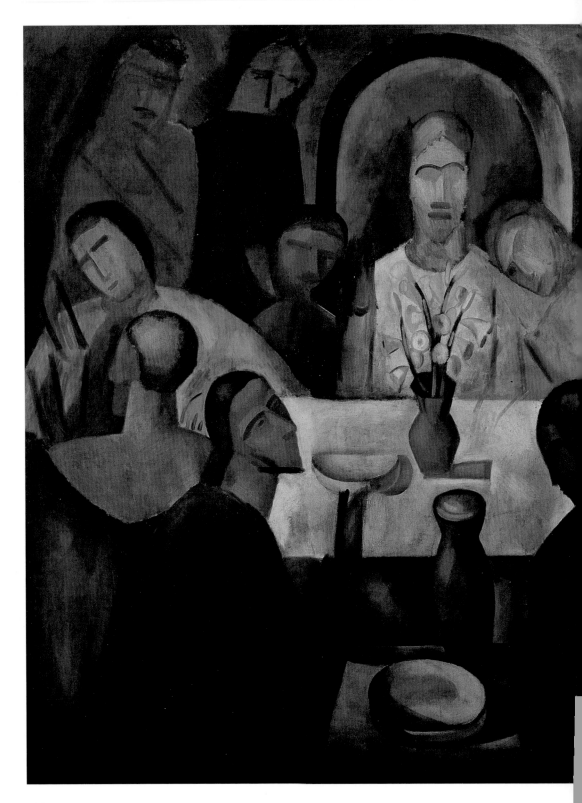

耶穌最後的晚餐　1911 年　油彩畫布
220 × 280cm　芝加哥藝術館藏

森林小徑　1928年　油彩畫布　54×65cm　倫敦私人收藏

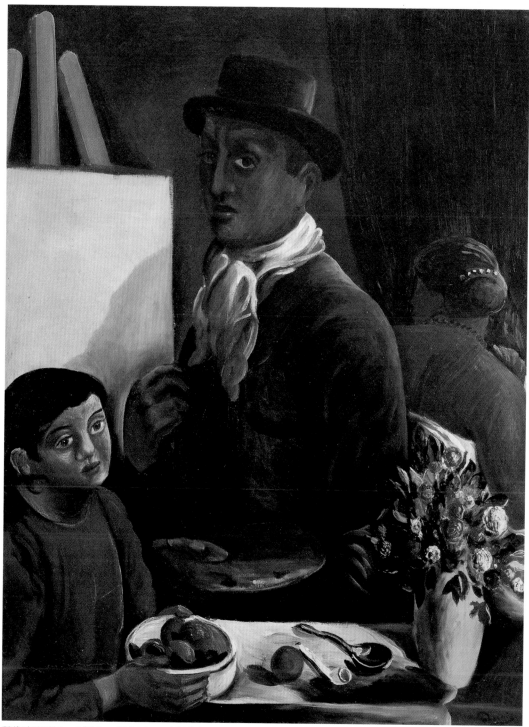

藝術家與家人　1920～1921年　油彩畫布　116×89cm　私人收藏

德朗素描、雕塑、版畫作品欣賞

科里烏的帆船
1905 年
蠟筆、畫紙
46.6×61.5cm
芝加哥藝術館藏

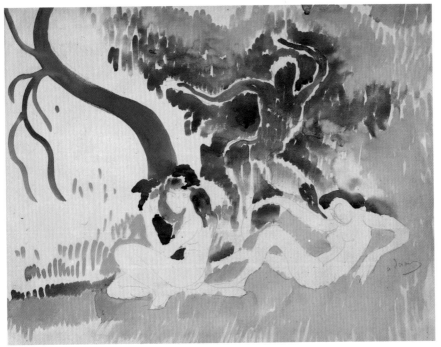

酒神舞　1906 年
水彩、畫紙
49×64cm
紐約現代美術館藏

雕塑習作
1907 年
素描、畫紙
25 × 35cm
巴黎馬格特
畫廊藏

瑪麗的預言
1918 年
油彩畫布
50 × 61cm
馬德里泰森現
代美術館藏

女孩　1904～1905年　水彩、畫紙　47×53cm

夏圖近郊　1901年　淡彩、畫紙　48.9×64.5cm　倫敦私人收藏（左頁上圖）
馬販　1904～1905年　墨彩、畫紙　43×60cm　馬德里泰森現代美術館藏（左頁下圖）

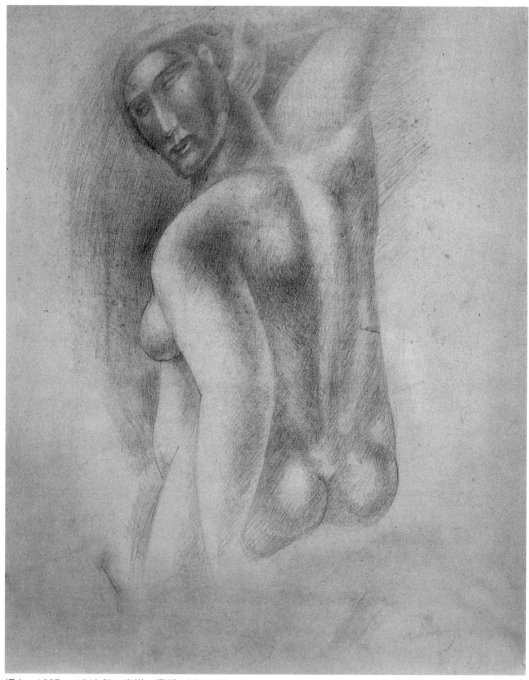

裸女　1907～1910 年　素描、畫紙　57 × 49cm

靜物　1921 年　淡描、畫紙　47.9 × 63.8cm（左頁上圖）
雙裸女　1925 年　粉彩、畫紙　66.04 × 47.5cm（左頁下圖）

裸女群像　1906 年　石版畫　75 × 315cm

裸女群像　1906 年　石版畫　75 × 320cm　埃克斯美術館藏

腐敗的迷惑者　1909 年　版畫

腐敗的迷惑者　1912年　版畫

裸女習作　1920 年　素描、畫紙　62 × 49cm　華茲沃斯美術館藏

馬多黑勒修士詼諧而神祕的作品　1912 年　版畫

裸女習作　1907年　石雕
39×24×24cm　杜斯堡美術館藏

德朗年譜

德朗簽名式

一八八〇年	安德列・路易・德朗六月十七日生於夏圖，一個甜奶品製造商的家庭。父親名路易・夏爾曼尼・德朗，母親克里蒙汀・安傑列克・巴菲・德朗，父親曾是鎮代表。
一八九〇年	十歲。先入夏圖附近的天主教學校，之後到巴黎唸中學，成績優異。
一八九八年	十八歲。進入卡米歐畫院；認識昂利・馬諦斯。
一八九九年 尼	十九歲。時常造訪羅浮宮，決定獻身藝術。到布列塔省，發現阿凡橋畫家們的作品。
一九〇〇年	廿歲。認識摩里斯・德・弗拉曼克，兩人一起在夏圖畫畫。根據弗拉曼克說，德朗已試著為巴黎報章雜誌作插圖。
一九〇一年	廿一歲。德朗在羅浮宮臨摹古代大師作品。參觀文生・梵谷的展覽；受梵谷影響。此年德朗與馬諦斯曾一起到一位繪畫老師處學習，介紹馬諦斯給弗拉曼克認識。九月，服兵役，派到康梅西，為期三年，三年中讀許多書，也畫插圖與寫作，而且趁假期到巴黎看展覽。
一九〇三年	廿三歲。與弗拉曼克通信。畫〈蘇瑞恩舞會〉。
一九〇四年	廿四歲。九月退伍，馬諦斯說服德朗父母，讓他從事繪畫為生。回到夏圖，獨自閉門畫畫。常到羅浮宮。畫靜物、夏圖和佩克的風景。與居庸姆・阿波里奈爾相遇。開始收藏古玩，此嗜好終其一生。
一九〇五年	廿五歲。馬諦斯介紹安博羅瓦斯・伏拉德向德朗買畫。開始參加獨立沙龍，在獨立沙龍秀拉與梵谷的展覽室認識席涅克。參加第三屆秋季沙龍。與馬諦斯一起

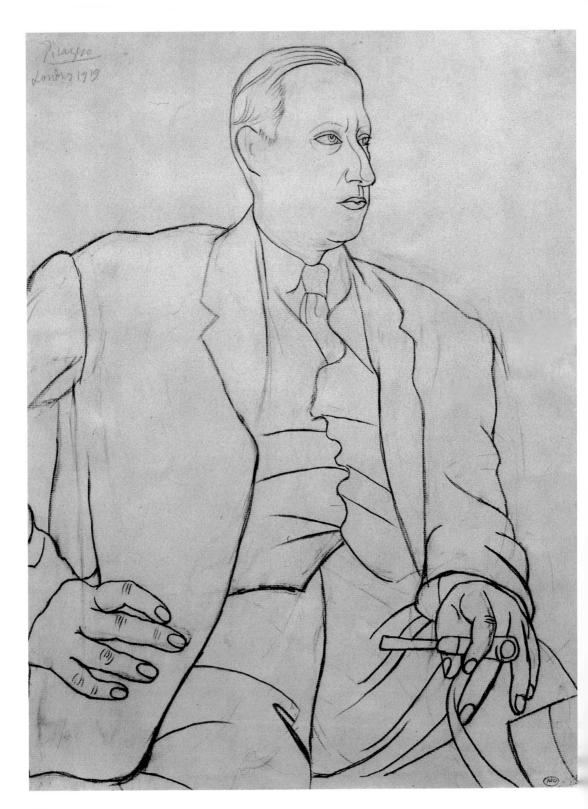

到科里烏畫風景。第一次到倫敦旅行，開始英國風景組畫。認識巴布羅‧畢卡索。

一九〇六年　廿六歲。第二次到倫敦；繼續畫英國風景。熱中於黑人雕刻與木刻。到法國南部，畫列斯塔克風景。秋天在巴黎蒙馬特區租一畫室，常與畢卡索及洗濯船畫家來往。

一九〇七年　廿七歲。與畫商丹尼爾‧昂利‧坎維勒簽下第一紙合同。到卡西斯畫風景。參觀保羅‧塞尚的回顧展，受塞尚極大影響。十月，與阿麗斯相遇，阿麗斯後追隨德朗四處旅行。在法國南部馬提格和列斯塔克過夏天，創作風景畫，杜菲、弗里茲和勃拉克都來相聚。繼續參加獨立沙龍、秋季沙龍外，開始參展莫斯科「金羊毛沙龍」及其他團體展，如伍德畫廊的展覽，以後常到俄國展覽，俄國有相當數量的德朗的收藏。

一九〇九年　廿九歲。到帕‧德‧卡萊旅行，畫海上蒙特依和附近風景。與勃拉克到巴黎附近卡里耶爾‧聖‧德尼過夏天。為阿波里奈爾的《敗壞的魔術師》詩集作插圖。與勃拉克、梵‧鄧肯展於坎維勒畫廊。父親過世。

一九一〇年　卅歲。開始熱中於靜物。參加布拉格與杜塞道夫、慕尼黑、倫敦等地的展覽。夏天到法國南部，畫卡涅的風景。與畢卡索等人一起到西班牙旅行。離開蒙馬特畫室，住到巴黎聖日耳曼區彭納巴特街。

一九一一年　卅一歲。在帕‧德‧卡萊省的卡密爾和大摩南河上的塞爾彭尼作畫。到柏林、杜塞道夫、科隆、阿姆斯特丹展覽。這年間開始了受文藝復興早期繪畫影響的「哥德式」或「拜占庭式」的繪畫時期。

一九一二年　卅二歲。繼續於歐洲各大城市展覽。與年輕德國畫家展開關係，進入德國繪畫市場。為馬克斯‧賈科普《滑稽之作》畫插圖。作靜物畫。製造一部可飛的機器。德朗彈奏一手好的管風琴，又修理管風琴，並且發明一種管風琴的記譜法。

畢卡索筆下的德朗畫像
1919年　木炭素描
巴黎畢卡索美術館藏

211

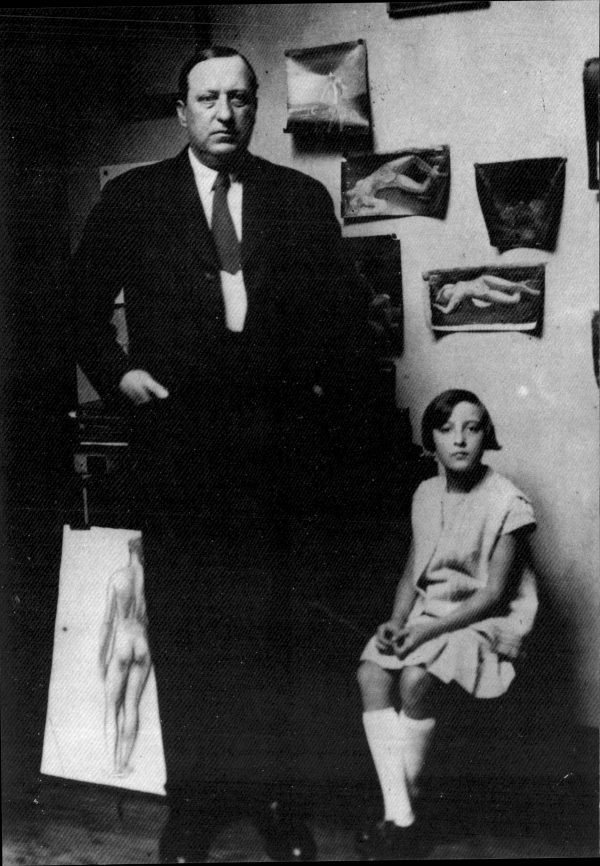

一九一三年　卅三歲。與巴黎沙龍和畫友暫行疏遠。展於維也納。參加紐約「軍械庫」展。又展於莫斯科、柏林、阿姆斯特丹、倫敦等地。騎自行車到法國中部、南部旅行。到勃拉克在索爾格的家。秋天回巴黎，在畫室作了一組樹林的風景畫。開始一組人像。

一九一四年　卅四歲。繼續在歐洲各地展出。與阿麗斯旅行法國各地。八月英美對德宣戰時，德朗在蒙特法維與勃拉克、畢卡索在一起。德朗與勃拉克必須受召入伍，畢卡索伴二人到亞維儂車站。

一九一五年　卅五歲。大概由於坎維勒的關係，此年德朗尚能展於羅馬。十二月參加巴黎的一個團體展。爲《飛躍》雜誌作插圖。

一九一六年　卅六歲。被國家動員參加香檳戰役和維頓（Verdun）戰役，得到勇氣嘉令。軍中三年只畫一點粉彩、素描，作少數雕塑。十月，畫商保羅・居庸姆爲德朗作了他生平第一次個展。

一九一九年　卅九歲。三月自軍中復員返回巴黎彭納巴特街，與蒙馬特的藝術家群再度聯繫。應戴阿基列夫之請，到倫敦參與舞劇演出工作。與坎維勒再行接觸。再從事插圖。

一九二〇年　四十歲。安德列・洛特（André Lhote）在NRF上將德朗稱爲「法國活著的最偉大畫家」。坎維勒也回到巴黎，再繼續經營德朗的作品直到一九二二年。畫一組人像與裸體。作數本書的插圖。

一九二一年　四十一歲。自一九一九年寫一本繪畫守則的書：《De picturae revum》，一九二一年停筆。研究羅馬人和龐貝的嵌瓷，將影響其繪畫與戲劇的計畫。

一九二二年　四十二歲。依坎維勒要求，專注畫裸體。在斯德哥爾摩、柏林、慕尼黑和紐約都有個人展覽。與弗拉曼克決裂。與阿麗斯到法國南部旅行和作畫。

德朗攝於畫室，背景為其人體素描作品

一九二三年　四十三歲。到撒翁尼地區聖・貝爾納拜訪摩里斯・尤

特里羅（Maurice Utrillo）。

一九二四年　四十四歲。中斷與坎維勒的合同，保羅・居庸姆成為
　　　　　　德朗的正式畫商，直到居庸姆一九三四年逝世。在夏
　　　　　　依・昂・比耶買了一棟住屋。參加畫家雷諾瓦的兒子
　　　　　　瓊・雷諾瓦的影片演出。

一九二五年　四十五歲。開始畫一組普羅旺斯的風景，直到一九二
　　　　　　七年。八月到海上聖・西爾鎮，勃拉克夫婦在附近。
　　　　　　回巴黎，勃拉克幾乎每晚都來找德朗。勃拉克夫婦與
　　　　　　德朗、阿麗斯經常一起度週末。

一九二六年　四十六歲。繼作插圖。展於德列斯德國際藝術大展。
　　　　　　展於紐約藝術中心。四月廿五日，母親逝於夏圖。七
　　　　　　月十日，與阿麗斯在巴黎第六區市政廳正式結婚。

德朗　1928 年　曼雷攝影

一九二七年　四十七歲。作石版畫，展於杜塞道夫。展於賓格畫廊
　　　　　　「一九○四至一九○八的野獸派繪畫」。

一九二八年　四十八歲。以〈狩獵〉得匹茨堡卡奈基獎。秋天德朗
　　　　　　夫婦與阿麗斯的妹妹及外甥女搬入蒙蘇里公園附近稅
　　　　　　吏街五號，由德朗自己設計，由建築師奇林斯基興建
　　　　　　的住所。勃拉克就住在鄰近處。

一九二九年　四十九歲。在塞維・馬恩河區買下帕魯宙堡。喜好跑
　　　　　　車，以雷諾和布加提名牌跑車來往於巴黎寓所與帕魯
　　　　　　宙堡之間。個展於柏林、杜塞道夫、劍橋。

一九二九年十二月至一九三○年一月　首次在美術館：美國辛辛那
　　　　　　堤美術館作個人展覽，展出卅四件作品。

一九三○年　五十歲。買賣古董藝術品。為法蘭西斯・普蘭克的舞
　　　　　　劇「歐巴德」作布景設計。展於巴黎、紐約的畫廊。

一九三一年　五十一歲。一月「每日專欄」為德朗出一專輯：「贊
　　　　　　成或反對德朗」。個展於倫敦。

一九三二年　五十二歲。為俄國芭蕾舞團，蒙地卡羅上演的「競爭」
　　　　　　作布景設計。與詩人高克多及音樂家奧利克等人的六
　　　　　　人組樂團來往。

德朗的畫室　1914 年
（右頁圖）

一九三三年　五十三歲。在《Minotaure》雜誌上發表一篇有關占卜

214

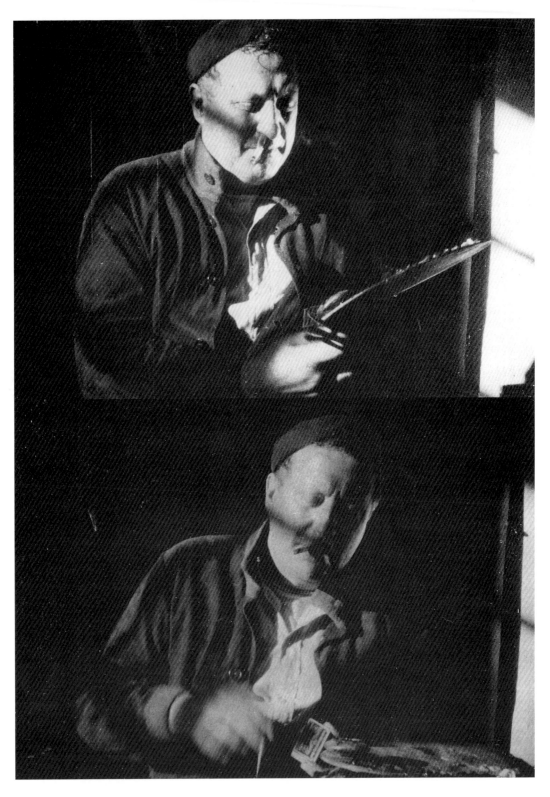

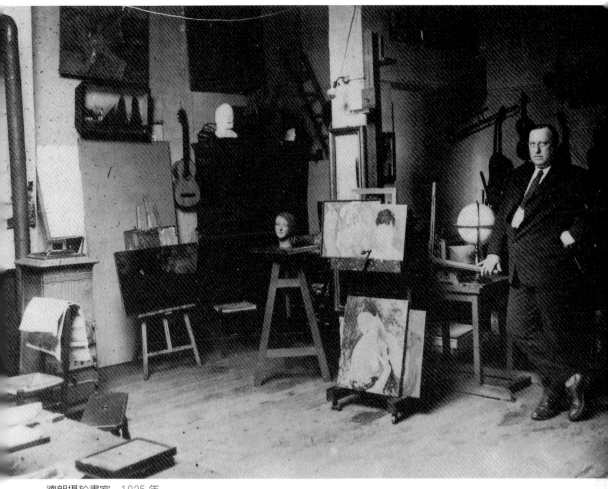

德朗攝於畫室　1925 年

的文章。個展於紐約丟朗・魯耶畫廊，由他的畫商保
羅・居庸姆籌辦。在巴黎「四個通道」出版社展出他
多年來舞劇的布景設計圖。為巴黎香舍里榭劇院上演
的「夢」和「吉日」作舞台設計。「吉日」在倫敦與
紐約演出。為根據莫札特音樂編的芭蕾舞「國王僕從」
作設計。展於倫敦。十一、二月間賣掉一部分黑人藝
術的收藏。

一九三四年　五十四歲。為多本書籍作插圖。夏天畫多處風景。十
月一日畫商保羅・居庸姆逝世。在巴黎畫廊展出〈現
代人像〉。

德朗作畫神情　1929 年
（左頁圖）

一九三五年　五十五歲。賣去所有的房屋，到香孛西定居。漸次遠離巴黎生活。不過在巴黎第六區靠近盧森堡公園，德朗仍與一畫友共有一工作室。展於巴黎、斯德哥爾摩、瑞士巴塞爾、倫敦。爲達里烏‧米堯的芭蕾舞劇「生菜」作服裝與布景設計。續作其他書籍插圖。

一九三六年　五十六歲。一九三六至三九年畫大量風景畫。爲在蒙地卡羅上演的以莫札特音樂編舞的芭蕾舞劇「愛情試驗」作布景設計。法國政府與巴黎市政府買他某些作品。

一九三七年　五十七歲。爲劍橋上演的莫里哀的戲劇作布景與服裝設計。德朗藉此機會到倫敦一遊。展於巴黎小皇宮。個展於倫敦。

一九三八年　五十八歲。作泥塑焙燒，部分作品上釉。
爲劍橋藝術戲院上演的「街頭的阿勒干」作服裝與布景設計。爲王爾德的「莎樂美」與羅馬詩人奧維德的「哀樂伊斯」作插圖。

一九三九年　五十九歲。展於匹茲堡與紐約。六月卅日，德朗的模特兒蕾蒙德‧克諾勒里須，爲他生了兒子安德列‧鮑比。

一九四〇年　六十歲。個展於紐約彼爾‧馬諦斯畫廊。德軍進逼，德朗與家人離開香孛西到諾曼第，再輾轉到維琪和歐布松，再回香孛西。住在巴黎郁斯曼街一個有家具的公寓。十二月廿日受蓋世太保召問。卅日到維琪探望安置在那邊的兒子和蕾蒙德‧克諾勃里須，他們後來搬到楓丹白露附近，旋又回巴黎。

一九四一年　六十一歲。離開郁斯曼街，搬到瓦倫街，與友人在達撒斯路共用一畫室。九月曾與一隊人到德國，企圖透過德國畫家營救受德軍流放的法方藝術家。與弗拉曼克言歸於好。

一九四二年　六十二歲。參展美國現代美術館「世紀人像畫」。

一九四三年　六十三歲。一九四一至四三年畫涅瓦河一帶和楓丹白

巴爾杜斯筆下的德朗像
1936 年　油彩畫布
紐約現代美術館藏

218

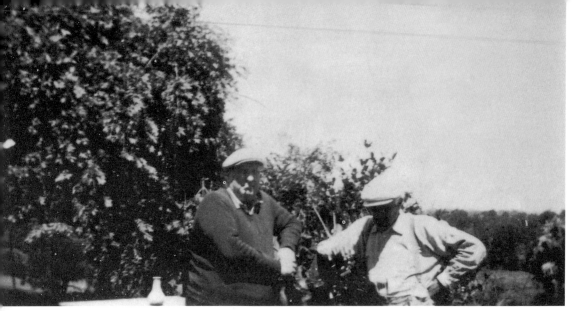

德朗與勃拉克　1940 年攝於香孛西

露一帶的風景。在德軍佔領巴黎之時，德朗沒有在巴
黎作畫展出，但展於洛杉磯、紐約。

一九四四年　六十四歲。大戰結束，回到香孛西。被指控在戰時有
與德國合作之嫌，後告訴撤消，自此德朗不與法國官
方作任何接觸。在紐約彼爾‧馬諦斯畫廊個展。

一九四五年　六十五歲。繼續畫人像、風景。作書籍插圖，爲倫敦
高文花園劇院及巴黎馬里尼劇院作舞蹈和戲劇演出的
布景與服裝設計，並在巴黎個展。

一九五○年　七十歲。畫一組諾曼第風景。繼續作插圖與舞劇的布
景與服裝設計，如巴黎喜歌劇院上演的拉斐爾的「圓
舞曲」。以金屬雕塑小人像或其他物件。展於紐約、
伯恩。參加第廿五屆威尼斯雙年展及紐約一畫廊的野
獸主義專題展。

一九五一年　七十一歲。展於倫敦一畫廊和巴黎國立現代美術館及
美國許多城市的野獸主義或法國現代繪畫展。繼續布
景、服裝設計，爲普羅旺斯的埃克斯城音樂節上演的
莫札特歌劇「後宮誘拐」及羅西尼歌劇「塞維爾的理

德朗的小畫室，位於他
在香孛西的房子。他在
當地還有雕塑工作室
（右頁圖）

220

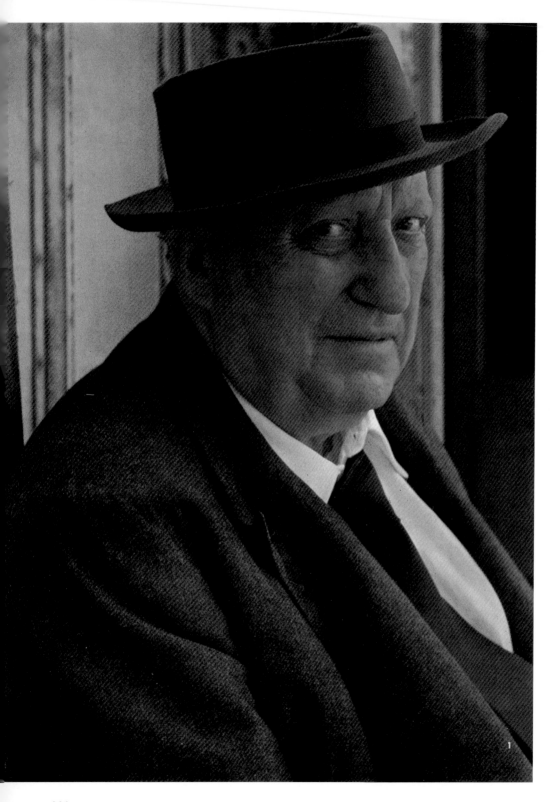

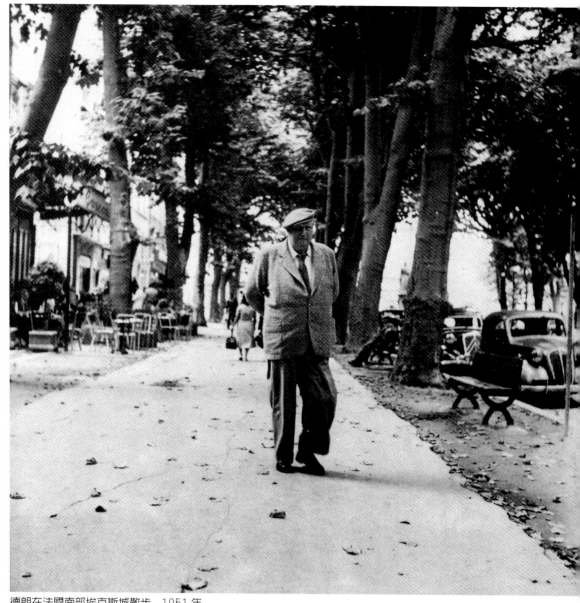

德朗在法國南部埃克斯城散步　1951 年

72 歲的德朗仍舊生龍活
虎非常自豪（左頁圖）

髮師」的演出工作，兩次到埃克斯城居留一個月。

一九五三年　七十三歲。眼部病痛，健康衰減，多天又患氣管炎。

一九五四年　七十四歲。一月十四日腦血栓。六件作品展於威尼斯
雙年展。七月十四日在住家附近被車撞傷。九月八日
逝世於巴黎郊區，葬於香孛西。

國家圖書館出版品預行編目資料

德朗：野獸派回歸寫實畫家 ＝ André Derain /
　陳英德、張彌彌合著. -- 初版. -- 臺北市：
　藝術家, 民 93
　　面 ； 公分. -- (世界名畫家全集)

　ISBN 986-7487-08-7 (平裝)

　1.德朗 (Derain, André, 1880-1954) - 傳記
　2.德朗 (Derain, André, 1880-1954) - 作品評論
　3.畫家 - 法國 - 傳記

940.9942　　　　　　　　　　93005819

世界名畫家全集

德朗 André Derain

何政廣／主編　陳英德、張彌彌／合著

發 行 人　何政廣
編　　輯　王庭玫、黃郁惠、王雅玲
美　　編　王孝嬡、曾小芬
出 版 者　藝術家出版社
　　　　　台北市重慶南路一段 147 號 6 樓
　　　　　TEL：(02)2371-9692～3
　　　　　FAX：(02)2331-7096
　　　　　郵政劃撥：01044798 號 藝術家雜誌社帳戶
總 經 銷　時報文化出版企業股份有限公司
　　　　　桃園市龜山區萬壽路二段351號
　　　　　TEL：(02) 2306-6842
南部區域代理　吳忠南
　　　　　台南市西門路一段223巷10弄26號
　　　　　TEL：(06) 2617268
　　　　　FAX：(06) 2637698

　　　　　FAX：(04)25331186
製版印刷　欣佑製版印刷有限公司
初　　版　中華民國 93 年 4 月
定　　價　新臺幣 480 元

ISBN　986-7487-08-7
法律顧問　蕭雄淋

版權所有・不准翻印
行政院新聞局出版事業登記證局版台業字第 1749 號